最簡單的音樂創作書㉟

圖解 8小節作曲法

從8小節寫起，哼哼唱唱的片段就能長成暢銷歌曲！

藤原 豐、植田 彰 著

林家暐 譯

Contents

〈序〉作曲方法 Best 4 **8**

　a：用哼唱方式譜出旋律的作曲法

　b：從編寫和弦進行著手的作曲法

　c：從設定曲風類型著手的作曲法

　d：從設定目標著手的作曲法

〈1〉實踐！50個作曲方法

a：用哼唱方式譜出旋律的作曲法

　【預備知識】那首名曲，是怎麼寫成的？ 12

　a–1 以一種節奏模式為基礎完成8小節 16　　曲目01

　a–2 以兩種節奏模式為基礎完成8小節 18　　曲目02～03

　a–3 做出三種以上的節奏模式（應用） 21　　曲目04～05

　a–4 樂句變型的訣竅 ... 24　　曲目06

　a–5 連接音的處理技巧！ ... 28　　曲目07

　a–6 創作8小節以上的曲子 ... 32　　曲目08

　column 1：旋律與和弦的關係

　　　　　～即使是哼唱的旋律也能配上和弦！ 36

b：從編寫和弦進行著手的作曲法

【預備知識】和弦進行的基本規則是什麼？40

b–1 使用起承轉合來編排8小節的和弦進行44　　曲目09～12

b–2 小和弦當做提味的效果48　　曲目13

b–3 使用七和弦讓音樂更有層次52　　曲目14

b–4 帥氣地運用次屬和弦！56　　曲目15

b–5 導入爵士風味！「三全音代理」可以怎麼活用？58　　曲目16

b–6 意外地簡單！轉調的和弦進行62　　曲目17～18

b–7 學會「延伸音」！66　　曲目19

b–8 必須學起來的各種和弦技巧70　　曲目20

column 2：關於經典的和弦進行74

c：從設定曲風類型著手的作曲法

c–1 就是想寫明亮的流行樂78　　曲目21～26

c–2 就是想寫陰暗的流行樂84　　曲目27～28

c–3 用一把木吉他作曲89　　曲目29～31

c–4 用一把電吉他從重複樂句或背景伴奏開始作曲93　　曲目32～34

c–5 用一台鋼琴作曲97　　曲目35～36

c–6 寫一首搖滾樂100　　曲目37～39

c–7 寫一首爵士風的曲子104　　曲目40～42

c–8 嘗試巴薩諾瓦曲風108　　曲目43～45

c–9 嘗試流行鐵克諾曲風113　　曲目46～47

c–10 Get Up！放克曲風115　　曲目48～50

d：從設定目標著手的作曲法

d–1 研究喜歡歌手進行作曲120

d–2 只花2~3小時就寫出一首歌129

d–3 不使用樂器的作曲法132

〈2〉作曲須知的12個基礎知識

(1)音的讀法和變化音 ………………………………………… 136

(2)譜號和「中央C」 …………………………………………… 138

(3)打擊樂器、爵士鼓的樂譜 ………………………………… 139

(4)吉他或貝斯的Tab譜 ……………………………………… 140

(5)節奏標記～音符、附點、連音符～ ……………………… 141

(6)你的曲子是幾拍子？ ……………………………………… 142

(7)音的強弱與其他記號 ……………………………………… 143

(8)用度數測量音的距離 ……………………………………… 145

(9)輕鬆理解調性的結構 ……………………………………… 147

(10)和弦名稱與讀法…………………………………………… 150

(11)認識樂器的音域 …………………………………………… 153

(12)什麼是「移調樂器」？…………………………………… 156

column 3：填上歌詞時的重點 ……………………………… 160

column 4：使用音序器吧 …………………………………… 162

column 5：用「主歌A」+「主歌B」+「副歌」寫出一首歌曲？………… 166

●調號與音階一覽表…………………………………………… 10

●音樂技巧索引………………………………………………… 169

●中日英名詞翻譯對照表 …………………………………… 170

●吉他和弦表 ………………………………………………… 172

本書CD

方法 01～50 一共 50 個音軌。音軌是編曲過的狀態，僅是其中一種方式，供各位參考。本書 CD 在著作權上，除了個人使用的情況，禁止未獲允許便擅自複製於錄音或光碟，或用於演出、播放、流傳等行為用途。

很多人說「作曲是沒有辦法向別人學習的吧！？」，或許是這樣沒錯。若是想學習樂器的演奏技巧或漂亮的發聲技巧，還可以拜師學藝到一定程度。但是，作曲取決於個人的音樂品味和才能。所以大多數人認為作曲是無法學習的……仔細想想，的確是如此。

不過，不管是什麼樣的創作方式，都不可能從零開始，「他是這麼做的，所以我也這麼做看看」、「我想做出比那首歌更好聽的音樂」……，像這樣透過參照他人的作品，或是比較，踏出創作的第一步。進一步地說，各位不妨這麼想，學習作曲或許指的是打造一個自己專屬的跳台，以過去出現過的各種技巧做為基石，朝著自己獨有的創作世界展翅飛翔。

本書是增進作曲技術的指導書，解說如何從寫出8小節樂句的方式進行作曲。各位可以從第一頁開始逐頁閱讀，也可以從自己感興趣的章節跳著閱讀。請依照自己的用途自由使用。希望這本書能成為幫助各位踏出嶄新一步的契機。

<div align="right">文：藤原 豐・植田 彰</div>

序 作曲方法 Best 4

「我也想寫出膾炙人口的暢銷歌曲！」、「所謂作曲，實際上該怎麼做才好呢？」……相信正拿著這本書的你不但喜歡音樂，並且基於某種原因對作曲產生興趣。不論什麼領域，創作都是非常開心、同時也非常艱辛的過程。當然，音樂也和其他藝術領域一樣，為了做出好作品，都很講究專業性及技術……。這麼說感覺門檻很高，不過說到底最重要的還是要有創造好聽旋律的能力及感性。藉由平常不斷思考「什麼對自己來說最具吸引力」，就能逐漸培養出這種能力。

話雖如此，對於現在就想挑戰作曲的人來說，最好具備最低限度的音樂知識。因此本書將作曲方法和基礎技巧，分成右頁的四個項目，請看次頁的說明。

1. 用哼唱方式譜出旋律的作曲法

平常不經意間哼唱出來的旋律，只要好好經過編排，也能很快變成一首完整的歌曲！本 PART 將利用「節奏模式」解析旋律，盡可能以容易理解的方式說明哼唱方式的作曲方法。

想要從旋律開始作曲的人，可以先閱讀本 PART，就可以馬上展開創作。

正文從
第16頁開始
a.用哼唱方式
譜出旋律的作曲法

2. 從編寫和弦進行著手的作曲法

這是從和弦進行的編排方式開始作曲的方法。和弦進行就是旋律背後響起的和聲。不過，使用這種方法必須先了解最低限度的「和弦編排技巧」。另外，「雖然看得懂和弦，卻不知道該如何編排」的人也意外地多。

本 PART 將以和弦與旋律的關係為主，針對和弦編排（和弦的排列方式）的基礎方法依序進行解說。

正文從
第44頁開始
b.從編寫和弦進行
著手的作曲法

3. 從設定曲風類型著手的作曲法

「想做一首嗨翻全場的搖滾歌！」、「想要加一點爵士風格，在演出中製造時尚氣氛」等等，在投入作曲之前，都會像這樣先設定一個大致樣貌，再依此擬定一套作曲計畫。但請先稍稍暫停一下，這裡將介紹幾個經常使用的重要技巧，並舉出具體例子說明。

本 PART 推薦給希望立即實踐的人。

正文從
第78頁開始
c.從設定曲風類型
著手的作曲法

4. 從設定目標著手的作曲法

熟練作曲之後，先設定目標再投入創作或許是比較好的方式。不過，雖說「設定目標」，但設定什麼樣的目標卻也因人而異。本 PART 將針對「研究喜歡歌手進行作曲」、「只花 2～3 小時就寫出一首歌」、「不使用樂器的作曲法」三個項目進行詳細地解說。

正文從
第120頁開始
d.從設定目標
著手的作曲法

調號與音階一覽表

調號	大調名稱 (中、德、英)	大調音階 (大調中使用的基本音階)	小調名稱 (中、德、英)	和聲小調音階 (小調中使用的基本音階)
	C 大調 C dur C major		A 小調 a moll A minor	
	G 大調 G dur G major		E 小調 e moll E minor	
	D 大調 D dur D major		B 小調 h moll B minor	
	A 大調 A dur A major		F♯ 小調 fis moll F♯ minor	
	E 大調 E dur E major		C♯ 小調 cis moll C♯ minor	
	B 大調 H dur B major		G♯ 小調 gis moll G♯ minor	
	F♯ 大調 Fis dur F♯ major		D♯ 小調 dis moll D♯ minor	
	C♯ 大調 Cis dur C♯ major		A♯ 小調 ais moll A♯ minor	
	F 大調 F dur F major		D 小調 d moll D minor	
	B♭ 大調 B dur B♭ major		G 小調 g moll G minor	
	E♭ 大調 Es dur E♭ major		C 小調 c moll C minor	
	A♭ 大調 As dur A♭ major		F 小調 f moll F minor	
	D♭ 大調 Des dur D♭ major		B♭ 小調 b moll B♭ minor	
	G♭ 大調 Ges dur G♭ major		E♭ 小調 es moll E♭ minor	
	C♭ 大調 Ces dur C♭ major		A♭ 小調 as moll A♭ minor	

1. 左右並列的是調號相同的大小調，這樣的關係叫做**平行調**※。
例如C大調的平行調是A小調，E小調的平行調是G大調。
小調的平行調也稱為**平行大調**，大調的平行調也稱為**平行小調**。

2. 和聲小調音階的第7個音會因為臨時記號而升高半音，去掉這個臨時記號就成了**自然小調音階**。

3. 上記音階中，例如B大調和降C大調在樂譜上是不同的調，但在鋼琴鍵上則是使用完全相同的音。
這樣的關係稱為**異名同音調**（除了這個例子以外還有其他幾個異名同音調，請自行找出來）。

譯注：「平行調」譯自俄文 Параллельные тональности、德文 Paralleltonart，由於平行調的
英文是 relative key，因此又稱為關係調。英文中另有 parallel key（平行的調），意指同主音調，
如 C 大調的同主音調為 C 小調。

① 實踐！50個作曲技巧

a. 用哼唱方式
譜出旋律的作曲法

應該有不少人會驚訝「只用哼唱的方式也能創作旋律嗎 ？……不會吧，怎麼可能 ！」。但這是真的。不用埋首在書桌前從基礎音樂理論開始學習作曲，只要將日常生活中隨口哼唱出來的旋律當做一段句子，再把這段句子稍微排列組合就可以完成一首曲子。本 PART 將介紹更加輕鬆、讓人很有感覺的作曲技巧。相信各位很快就會興奮地躍躍欲試喔 ！

a. 用哼唱方式譜出旋律的作曲法

那首名曲，
是怎麼寫成的？

如果被問到「你喜歡什麼樣的歌？」，你腦海中會浮現哪首歌曲呢？
喜愛音樂的人應該都可以立刻舉出 2、3 首以上。即使興趣或喜愛的曲
風多少有些差異，但大都有一個共同的想法——就是希望自己也可以寫
出打動人心的名曲。那麼，究竟如何寫出像名曲一樣好聽的歌曲呢？這
時你可能會急著嘗試各種方法，但操之過急是大忌。首先，做為作曲的
預備知識，應該仔細分析暢銷歌曲的結構。只要是耳熟能詳的暢銷歌
曲，都會有扣人心弦的「祕密」。凡事都是基礎最重要，所以不要一下子
就挑戰作曲，從分析歌曲找出好聽的「祕密」這一步著手或許比較好。

現在就來說明分析的方法。請看右頁的譜例 1。這是迪士尼電影《白
雪公主》中非常有名的曲子。這首名曲不但被很多歌手翻唱，也非常頻
繁地被改編成爵士樂曲，就算是沒有看過電影的人也一定聽過。譜例 1
是這首曲子的開頭部分，說不定各位看了樂譜之後，會發現原來就是自
己熟悉的那首曲子。

沒錯，這首曲子基本上是用兩種節奏模式（Pattern）所組成（參照譜
例 2）。為了不讓聽眾感到厭煩，曲子中間多少加了一點變型，這種「以
某種特定節奏模式為主軸來組成曲子」的手法，從很久以前就是作曲經
常使用的一種黃金模式。

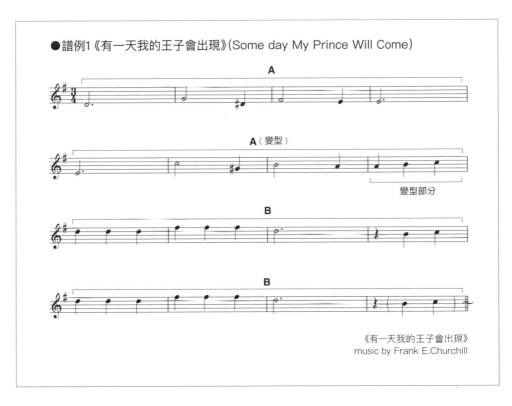

●譜例1《有一天我的王子會出現》(Some day My Prince Will Come)

A

A（變型）

變型部分

B

B

《有一天我的王子會出現》
music by Frank E.Churchill

●譜例2

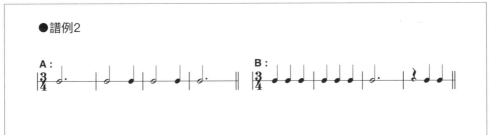

A:

B:

這樣的手法有許多優點。音樂本來就有「節奏、旋律、和聲」三種要素，其中最容易讓聽眾留下印象的就是節奏。也就是說，透過「將特定的節奏模式製造一些變型並重複幾次」的做法，就可以讓這首歌在聽眾心中留下深刻的印象。

「以某種特定節奏模式為主軸來組成曲子」的作曲技巧，並不是最近才有的，這是在漫長的音樂史中歷經各式各樣的嘗試之下所形成的方式。例如，貝多芬（Ludwig van Beethoven，1770 ～ 1827）就是運用這種技巧的名家（請找出著名的第五號交響曲《命運》，聆聽一下開頭的部分，那段不斷重複出現的「噹噹噹噹—」節奏）。還有著名劇作家華格納（Wilhelm Richard Wagner，1813 ～ 1883）也是其中一例，他的《唐懷瑟》（Tannhäuser）以及《崔斯坦與伊索德》（Tristan und Isolde）等等樂劇（歌劇的一種）中，女性角色A出場的時候，必定會有一個動機（Motive）A出現，利用這種節奏動機與出場人物的配合，賦予音樂豐富的戲劇性，建構出壯大的世界觀。

舉一首古典音樂的曲子為例。舒曼（Robert Alexander Schumann，1810 ～ 1856）的名鋼琴曲《童年即景》（Kinderszenen)的第一首曲目〈陌生的國家與人民〉（Von Fremden Landern Und Menschen）。請看右頁的譜例4。這首是1838年的作品，和前述的例子相同，都是以兩種節奏模式為主軸所構成的曲子（更令人佩服的是，他只用兩種節奏就完成這首經典名曲，舒曼果然是很了不起的人！）。

到目前為止，我們已經說明過「以某種特定節奏模式為主軸來組成曲子」的手法，但認真說起來這種技巧充其量只不過是「基礎」。為了讓整首曲子富有令聽眾留下深刻印象的統一感，除了節奏之外，還可以從

各種不同的要素組合方面下工夫。例如,「即使旋律的節奏每次都不一樣,和弦進行還是有一定的規則性」、「旋律雖然沒有規律,但伴奏會維持一定的節奏」或者「旋律或伴奏的節奏每次都與和弦進行不一樣,但歌詞保持押韻的格律」等等。所謂「有多少作曲者就有多少種方法」,一點都不錯。不過,如果故意讓整首曲子失去統一感,也有可能創造出一種無法捉摸、帶有詭異氣氛的音樂。

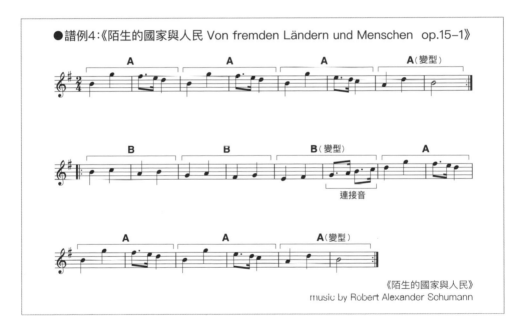

●譜例4:《陌生的國家與人民 Von fremden Ländern und Menschen op.15-1》

《陌生的國家與人民》
music by Robert Alexander Schumann

　　話雖如此,凡事都是基礎最重要。基礎都還沒打好,一下子就向高難度的技術挑戰因而遭致失敗,這樣的事情在音樂的世界屢見不鮮。想爬到高處,根基就必須打穩。接下來將以「節奏模式的作曲法」為主軸進行說明。在進入說明之前,建議多加強基礎,確實打好根基再累積各式各樣的經驗,距離寫出名曲的日子也就不遠了。

a. 用哼唱方式譜出旋律的作曲法

以一種節奏模式為基礎完成8小節

終於要實際開始作曲了。首先,從一種節奏模式(Pattern)為單位寫出8小節的方法著手。乍看似乎很複雜,其實沒有必要想得那麼困難。一開始只要先想出一種節奏模式即可(參照第12頁)。

就按照順序來說明。如同譜例1,先做出一個非常簡單的4/4拍的節奏模式。在這個節奏模式裡配上實際的音。請務必用哼唱的方式找出音。不要想得太複雜,盡量輕鬆地多方嘗試。若是不太會哼歌的人,請看譜例2。

●譜例1

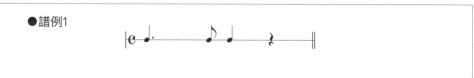

●譜例2

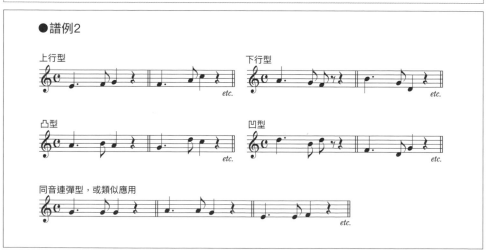

累積到一定程度的想法之後，接著就將其運用在8小節中（譜例3）。這裡的箇中訣竅在於，雖然使用同樣的節奏，卻足以讓人感覺這8小節中有好幾個故事劇情。即使是使用兩次完全一模一樣的樂句（Phrase），在某些情況下也會很有效果。

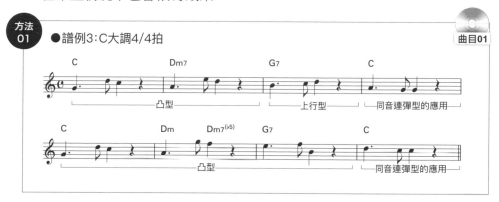

從一種節奏模式開始作曲的方法，其實相當普遍可見。比方說，類似譜例4將一種節奏連續放入8小節中的手法，在THE HIGH-LOWS※的〈青春〉一曲中也有使用。比起一下子就用哼唱寫歌，先做出節奏模式再用哼唱將旋律配進去的方法，進行起來也比較順利。而且也容易發想旋律。

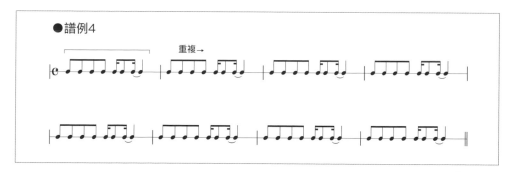

編按：THE HIGH-LOWS 是日本搖滾樂團，單曲曾是《名偵探柯南》的主題曲而為人所知，樂團在 2005 年解散。

a. 用哼唱方式譜出旋律的作曲法

a-2 以兩種節奏模式為基礎完成8小節

接下來介紹以兩種節奏模式為單位的作曲方法。這次做出兩個當做基底的節奏模式(節奏譜A、B)。

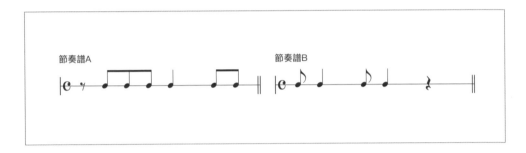

在節奏模式裡配上音的手法,基本上和a-1相同。不過,在使用兩種以上的節奏模式時,有一些必須注意的地方。

①不要太複雜

a-1介紹過「上行型」和「下行型」等句型,再稍微思考一下也許腦海中就會浮現出幾種成形的旋律。不過,因為有兩種節奏模式,如果使用太多種句型,反而可能抓不到重點。還沒熟練句型應用之前,最好別太貪心,先以寫出一個富有平衡感的樂句為目標吧。

②思考如何連接

這裡的使用兩種節奏模式,就意味著兩種模式並列時必然會互相連接。也就是說,考慮到兩個樂句如何連接,在音的動線上就有必要做一些調整。

　　這是一項非常細膩的作業，但這也正是作曲的樂趣所在。想要寫出流暢自然又好聽的旋律，就必須專注認真地對待音樂。在某些情況下，節奏也可以自由變型。

　　現在我們已經用節奏譜A、B這兩種模式為素材，寫出一些樂句了，接下來要將它們放進8小節中排列組合看看（譜例1、2）。當然，排列組合或連接方式也有各式各樣的方法。例如譜例2，考量到旋律之間的連接，第7小節的樂句最後一拍多少要做一點變型（有關樂句變型請參照第24頁）。

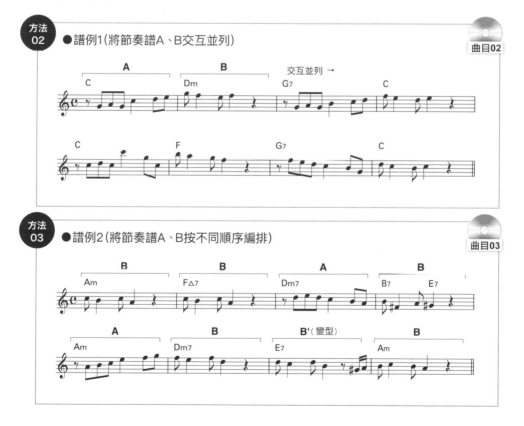

　　這種以兩種節奏模式為主軸的曲子，在暢銷歌曲中也有非常多的例子。假設已經寫出一個如同譜例3這樣的節奏模式。只是將A和B交互編排、形成一個很簡單的句型，就可以帶來很強烈的印象。這是山下達郎的《小金剛之子》（アトムの子）也有使用的手法。

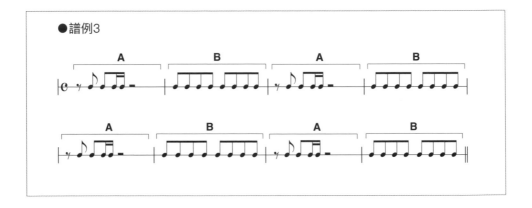

●譜例3

　　除了上述的例子之外，還有很多編排組合及連接的可能性。請務必多加嘗試，創造最符合你心中意象的音樂吧。

a–3 做出三種以上的節奏模式（應用）

接下來要挑戰三種以上的節奏模式。愈來愈有專業作曲的感覺了。這裡也舉一個例子說明。這裡準備了以下三種節奏模式（節奏譜A、B、C）。

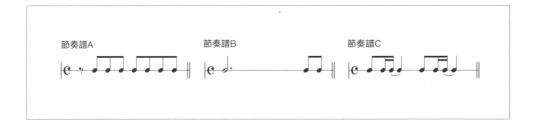

這裡必須注意的是「沒有必要平均使用這三種模式」。三種模式之中以一到兩個為主軸，剩下的一種可以使用在想要讓旋律發展、或是變換氣氛等，覺得「就是這裡！」的時候使用，就會相當有效果（譜例1）。

方法 04 ●譜例1
曲目04

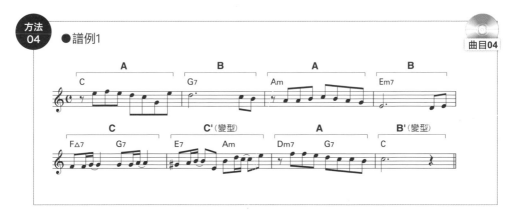

a. 用哼唱方式譜出旋律的作曲法

使用三種節奏模式時,「節奏模式C」的做法是一大關鍵。也就是說,透過做出節奏A或B的對照組C,讓旋律產生一種意外感的做法。例如,第21頁的譜例1的C,就是用和A、B截然不同、更小單位的音符長度所組成。

另外,在8小節的最後,做出第四種節奏模式「D」讓樂句收尾的方法,也請務必試試看(節奏譜D)。在譜例1使用的三種節奏模式後面,再加上「D」就變成譜例2。這種處理方法在各類歌曲中都可以看到。

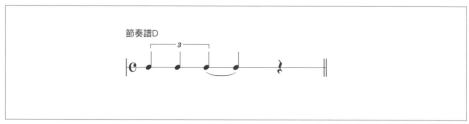

方法
05

●譜例2(在最後一小節加上D)

曲目05

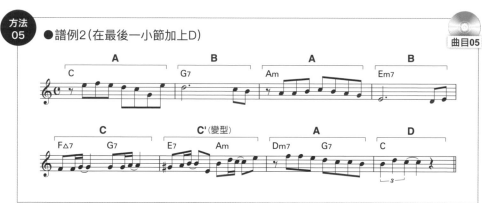

結論

　　想要充分運用複數個節奏模式，有一個不可不知的重點。就是「不要給予太多的資訊量」。

　　比方說，在一首歌曲裡已經編排到模式 E、F、G……，像這樣放入太多的要素（＝資訊）時，常會導致最後完成品雜亂無章，讓人抓不到重點。聽眾不知道應該注意聽旋律的哪個部分。不如在8小節裡多次重複特定的節奏，反而可以加強曲子的印象。

　　以「取得編排配置的平衡」為目標，即是旋律創作的訣竅。多加嘗試各種編排並累積大量經驗，總有一天你也會成為旋律專家。

a. 用哼唱方式譜出旋律的作曲法

 ## 樂句變型的訣竅

接下來請將目光稍微轉移一下，我們來學習樂句變型的訣竅。所謂變型是指將前面出現過的樂句節奏或音，做部分變化後再登場。變型技巧可以做為進入下一個樂句的連接音（連接音的詳細解說請參照第28頁），或是進入副歌前讓氣氛逐漸升溫的手法等，在多數作品中都有很高的使用頻率。可以說變型技巧是展現作曲家的「本領」，對於作曲家來說是一項重要技巧（變型的例子請參照第19頁a-2的譜例2、第21及22頁a-3的譜例1、2）。

另外，樂句變型的訣竅在於，無論如何都「不能失去樂句原本的特徵」。

請看譜例1。首先將一個樂句的節奏要素分解成兩個（在某些情形下會更多）。然後將這兩個要素之中的其中一個固定，並將另外一個進行變型。這是變型技巧中最常使用的有效手法。

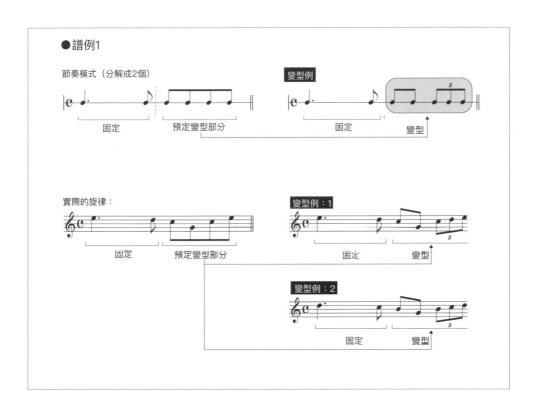

●譜例1

　　此外，還有一種方法是將一個動機（Motive）做出複數個變型。這種情況下，是將做為基底的節奏模式的特徵部分固定起來，再把前後的節奏進行變型，這種方法也有很好的效果。請看譜例2。變型例1～3中任何一個都是先固定節奏模式的特徵部分，再讓前後的節奏進行變型。第27頁的譜例3則是利用譜例2的變型例來創作旋律的例子。

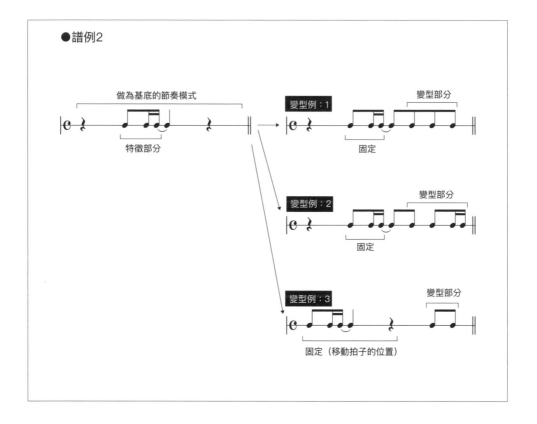

●譜例2

方法 06

●譜例3：用譜例2的變型例寫出8小節的旋律

曲目06

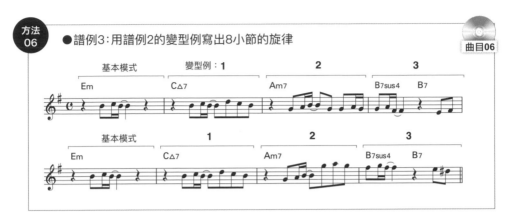

　　這裡舉的例子只是其中一例。變型模式可以做出無數種變化。樂句變型是相當深奧的技巧。總之請盡量發揮實驗精神。在無數次的嘗試過程中，一定會得出專屬於自己的獨創技巧。這是成為暢銷作曲家的第一步。

a. 用哼唱方式譜出旋律的作曲法

a-5 連接音的處理技巧！

將兩個樂句流暢地連接起來就是「連接音」的任務。但是說到「連接音」，它的形式和方法則是各式各樣。除了單純將兩個短樂句連接起來之外，在比較長的曲子（例如32小節）中，也有直接用整段8小節的主歌B來連接主歌A和副歌的情況。首先，我們來檢驗短連接的做法。短連接就如同a-4中提到，可以視為是一種「變型」。請看譜例1。將節奏模式A的最後一拍稍微變型，就變成一種形式簡單的連接音。

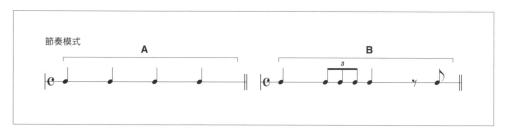

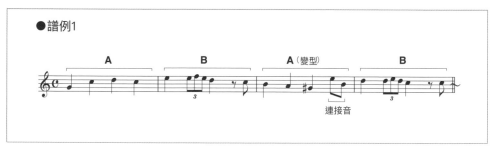

●譜例1

　　連接音是暗示「接下來旋律要漸漸展開」的一種訊息。因此，這裡的樂句必須要有推動音樂發展下去的作用。不過，目的是順利進入到下一個樂句，所以連接音是什麼形式都無所謂。話雖這麼說，在什麼都沒有的情況下也很難發想出來。因此，我們用譜例1的例子來介紹三個實際上使用頻率很高的連接方法。三種方法的共同重點是要讓音樂的能量往樂句B的起始音進行下去。

①用細碎的音符連接：用之前沒出現過的細碎音符連接的方法，可以不著痕跡地製造緊張感。

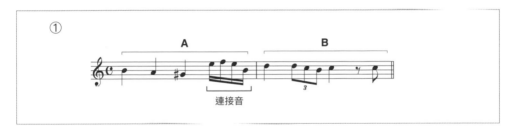

②考量如何連結連接音，將 B 的一部分變型的方法：這種方法也十分有效，可能比①更能夠做出流暢的行進。

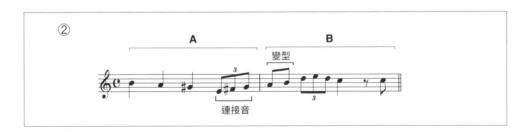

③預告：讓樂句 B 的第一個音預先出現在 A 的最後一拍，便能夠起到一種「預告」的作用（○記號）。這種方法是非常重視連接流暢度的一種技巧。

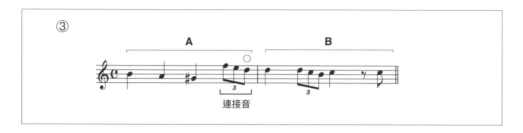

接著是比較長一點的連接法。譜例2的A和B是各兩小節的樂句，雖然目前都只寫到一半，但節奏完全不同，要將A和B連接起來，似乎有點難度。若是直接連接，會給人一種唐突的感覺。

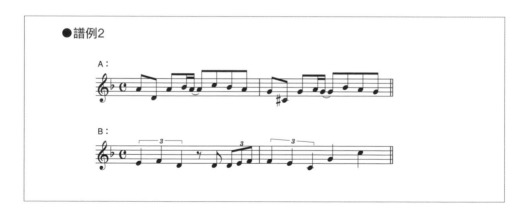

這種時候，也可以讓即將在B登場的節奏搶先出現在A的後半段當做預告（第31頁的譜例3）。藉由這個預告，就能夠毫不費力地進到樂句B。然後，在最後1小節裡重現第1小節的節奏，接下來就能順利回到原來的句型。

方法 07
●譜例3
曲目07

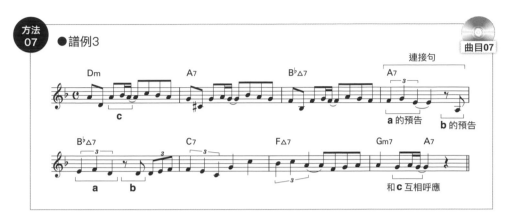

除了上述以外，許多作曲家都嘗試過各式各樣的連接方式。「那首歌是如何將樂句連接起來的……」，仔細聆聽自己喜愛的歌曲，或許會有新的發現也說不定。

a. 用哼唱方式譜出旋律的作曲法

 創作8小節以上的曲子

　　一首曲子的旋律一般區分成以下四個段落。

①主歌A（起）

↓

②主歌B（承）

↓

③副歌（轉）

↓

④Coda（結尾：合）

　　曲子的構成原本應該很自由，沒有一定要遵循的規則。因此，可以從主歌A一下子進到副歌，曲子也可以在沒有Coda的情況下成立（Coda的作用是讓歌曲收尾，通常比其他段落還要短）。

　　所以創作8小節以上的曲子時，說得極端一點，只要先分別寫出主歌A、主歌B、副歌、Coda，再按照喜歡的順序連接即可。……話雖如此，如果變成一個比較長的曲子，為了順利統合整首曲子，多少必須做點調整也是事實。這個時候的調整，目的就是要「給予不同樂句親近性＝易於連接」。舉一個具體的例子說明，右頁的譜例1就是用主歌A→副歌→Coda這種比較簡單的構造寫成。

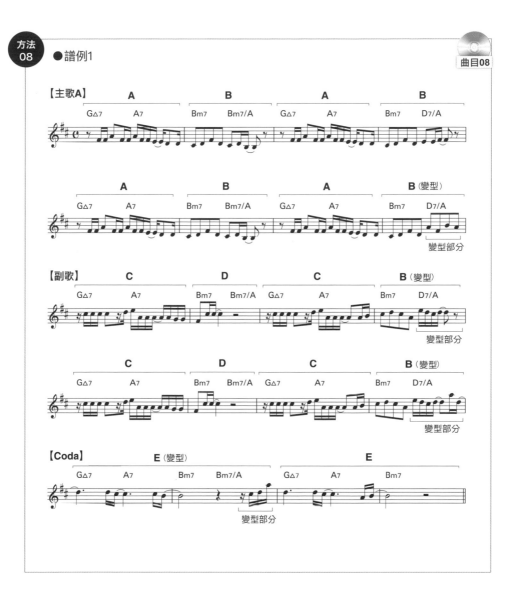

接下來就用比較淺顯易懂的方式來分析第33頁的譜例1。首先，主歌A、副歌、Coda所使用的節奏模式（Pattern）如下面譜例2所示（E部分使用兩小節組成的節奏模式）。

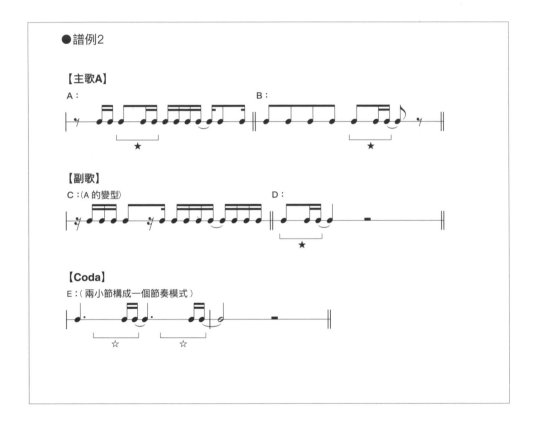

●譜例2

【主歌A】

【副歌】

【Coda】

比較之後就會發現，副歌的節奏模式C是A的變型。藉由使用原型發展後的型態（＝變型），主歌A和副歌的感覺也比較接近了一些，這種增加親近性的做法可以使整首歌更具一體性。

再來看★記號的部分，這兩個地方是使用相同的節奏。這種將特定的節奏散放在整首曲子各處的手法也是提高親近性的一個重要因素（☆記號的部分雖然節奏不完全相同，但也有類似的音型）。像這樣為了讓整首歌曲富有親近性而做的細微調整，也是很常見的作曲方式。

接下來回到旋律的部分。樂譜中有幾處做了變型處理。而這些變型也都有各自的作用。舉第8小節的例子來說，這裡刻意使用連續8分音符，而8分音符有如嵌入整個小節一般，讓整個樂句有朝著副歌前進的感覺。這正是一種「連接」的做法。

以上是針對基礎的作曲方法進行說明，不過創作本來就不該受到規則或常規的限制。基本做法是做為參考範本，終究還是得朝著能夠發揮個人特色、充滿原創性的作曲方法邁進。

COLUMN
1

旋律與和弦的關係～
即使是哼唱的旋律也能配上和弦！

「嗯哼哼哼哼～」……各位在心情好的時候都有哼哼唱唱的經驗吧。「我只是隨口哼哼，不知道能不能變成一首完整的曲子……可是，也不知道該怎麼寫……」，你是否也有過這樣的困惑？其實，隨口哼唱出來的旋律就可以做出一首完整的曲子。

首先，第一階段是配上和弦。如果已經掌握基礎的和弦知識，就比較容易了。在這篇專欄裡，我們要來學習配和弦時可以考慮的幾種基本方法（和弦名稱的讀法請參照第150頁）。

(1) 和弦音與非和弦音……何者是主角？何者是配角？

在替旋律配上和弦時，最需要考量的就是「和弦音（Chord Tone）」與「非和弦音（Non-Chord Tone）」這兩個概念。乍看似乎很難懂，其實相當直白簡單，就是「把每一個音分成在和弦音內與不在和弦音內兩類」。

例如，次頁譜例1的例子，C和E都是屬於C和弦（C、E、G）裡面的音，但是旋律中的D就不是在C和弦裡面的音。這種情況下，C和E稱為和弦音，而D則稱為非和弦音。

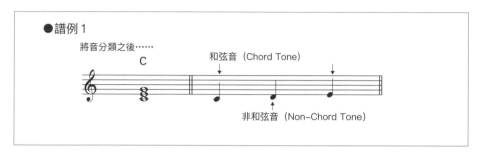

●譜例1

將音分類之後……

C

和弦音（Chord Tone）

非和弦音（Non-Chord Tone）

　　實際上旋律中使用的音全部都像這樣，可以分類成和弦音與非和弦音。心思細膩的人可能已經注意到了。沒錯，也就是說只要將旋律中「與和弦相符的音＝和弦音」找出來，很容易便可知道使用哪個和弦比較協調合理。換句話說，如果配上完全不符合旋律音（＝只能解釋為非和弦音）的和弦，音樂聽起來就會變得非常不協調（譜例2）。當然，也有可能形成某種特殊的效果……。

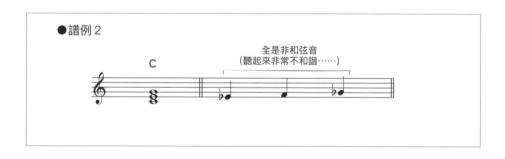

●譜例2

全是非和弦音
（聽起來非常不和諧……）

C

　　反過來想，先編寫和弦進行，再配上旋律也是一種方法。該如何替編寫好的和弦進行配上旋律，可以藉由哼唱方式勤奮地嘗試。只要不斷多方嘗試，自然而然會發現箇中三昧。

（2）什麼樣的和弦會讓你有強烈感覺？
～挑選和弦要靠音樂品味和理論～

接下來我們從別的角度來驗證一下。這在（1）中並沒有談到，如譜例3，當出現這樣的旋律時，實際上可以搭配的和弦不只一個。

●譜例3

像上述這樣，當有幾種可能性的情況下，如何選擇最完美的和弦進行，還是取決於作曲者的音樂品味，但對於能力或經驗不足的人來說，可能很難決定該選擇哪一個和弦。當然，有一種理論可以幫助我們明確地選擇和弦，也就是「和弦理論（Chord Theory）」，但頂多只能做為輔助作曲的一種方式而已。

先隨興在腦海中譜寫和弦進行，在心情放鬆的狀態下嘗試創作旋律，慢慢將音樂品味培養起來，我想這才是最重要的事情。盡量做到能夠從不經意哼唱出來的音中找出背後隱藏的和弦。不需要太過煩惱，只要順著思緒將腦海裡的旋律哼唱出來。哼唱出來後再稍微停下來重新檢視一遍，並思考和弦的編排方式，只要將這種習慣培養起來，也會愈來愈樂在其中。

① 實踐！50個作曲技巧

b. 從編寫和弦進行著手的作曲法

大致知道什麼是「和弦進行」，但想要活用的話，應該需要有一定程度的音樂知識吧？可以想像作曲家拿著鉛筆拼命修改稿子的畫面……。不過，說到從和弦進行開始作曲，就有一種專家的帥氣感。相信也有很多人這麼想。從和弦進行開始寫曲，就必須先掌握一些基礎規則，之後就是以此為基礎來進行作曲。請務必了解規則並抓住訣竅，也許很快就會喜歡上從和弦進行著手寫曲的方式。

b. 從編寫和弦進行著手的作曲法

預備知識

和弦進行的
基本規則是什麼？

很多人應該都知道C和弦是C、E、G，Dm是D、F、A，但「不知道實際該怎麼編排」的人也意外地多。本PART即是為了有這類困擾的人所寫，這裡是做為進入正題前的預備知識，首先從和弦進行的基本規則細細解說。

(1)和弦有各自不同的功能

首先，請看譜例1。這是只用C大調音階所構成的和弦（組成音有三個＝三和弦〔Triads〕）。這些和弦其實在調內都有各自固定的功能。

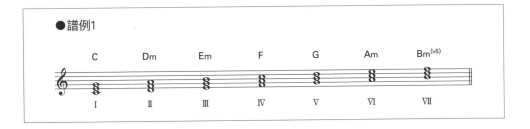

●譜例1

接下來請看次頁的表1。表中的性質欄位寫著「安定」、「稍微不安定」、「不安定」，是代表不同的和弦在一個調內所具有的功能。比方說，C大調中的I級和弦＝C和弦給人感覺最穩定＝具有安定感。

●表1［T・S・D 的功能表］

功能名稱	性　質	對應的和弦級數
主和弦 （Tonic）	安　定	Ⅰ、Ⅵ（Ⅲ）
下屬和弦 （Sub Dominant）	稍微不安定	Ⅱ、Ⅳ
屬和弦 （Dominant）	不安定	Ⅴ（Ⅶ）　（Ⅲ）

＊僅限於大調裡，Ⅲ級和弦則視不同的情況，可以當做主和弦及屬和弦兩種功能來使用。另外，幾乎不會單獨使用Ⅶ級和弦。

(2)和弦進行＝劇情在「安定」與「不安定」之間搖擺不定

為了活用前頁表1所列出的各種和弦功能，音樂理論上就將和弦功能分成三種排列方式，通稱為終止式（Cadence）[1]（譜例2 ①～③）。基本上，和弦進行就是用譜例2的這三種終止式所組成。從安定狀態（主和弦〔Tonic〕）到不安定狀態（屬和弦〔Dominant〕或下屬和弦〔Sub Dominant〕），然後故事又會被解決[2]回到安定（主和弦）的狀態。比喻成戲劇的發展或許就容易理解了。

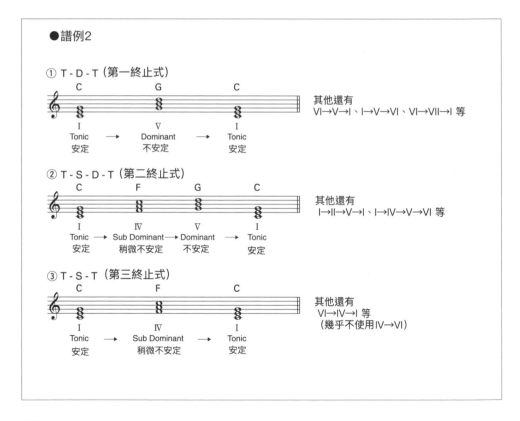

譯注：
1 Cadence 是英語名稱，源自義大利語 Cadenza。另外，德語為 Kadenz。
2 將「不安定」及「緊張感」的單音或和弦，行進至可帶來「安定感」及「放鬆感」的音或和弦，就稱為「解決」。

(3)合併使用發揮功能的連用效果

　　「功能連用」也代表有可能將作用相同的和弦合併使用。例如，譜例3的I-VI可以想成一個大的主和弦，另外IV-II也同樣可以想成是一個大的下屬和弦。整體來看，可以很清楚知道形成了第二終止式T-S-D-T。

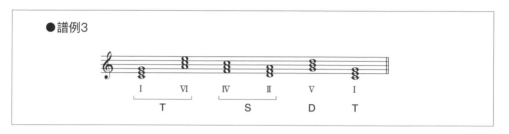

●譜例3

＊另外，I→IV這種主和弦的連用很常出現，但VI→I就幾乎很少使用。下屬和弦則一般使用IV→II，同樣的II→IV也幾乎很少使用。

　　各位是否都了解了呢？實際上，從譜例3的概念又可以延伸出各式各樣的模式（Pattern）。總之先充分理解這些基礎概念，再深入探究吧。

b. 從編寫和弦進行著手的作曲法

使用起承轉合來編排
8小節的和弦進行

(1)只要終止式成立，曲子就完成了！

　　如同第42頁的說明，和弦排列的原則是以①T-D-T，②T-S-D-T，③T-S-T這三種終止式為主。簡單地說，只要按照終止式的方式來排列，和弦進行可說幾乎就完成了（我敢斷言是因為實際上也是如此）。請看下面的譜例1。兩種方法都是在8小節中使用數個終止式所構成的和弦進行。

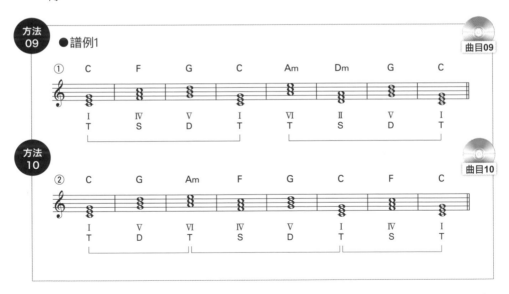

方法 09　●譜例1　　　　　　　　　　　　　　　　曲目09

方法 10　　　　　　　　　　　　　　　　　　　曲目10

　　①是用了兩次第二終止式（T-S-D-T）。②則是共用主和弦（Tonic），而且三種終止式全都有使用（這種「功能共用」的方式相當常見）。

(2)令人想聽下去的和弦進行～擴大期待感的訣竅～

　　接下來將進一步解說和弦進行的組合訣竅。這種手法經常可見。在四的倍數的小節（第4小節、第8小節……）裡放進屬和弦（Dominant）的話，就能夠帶給曲子往下走的推進力。旋律大多數以4小節為一個單位，利用屬和弦（不安定）會自然接到主和弦（安定）的特質，就能順利地往下一個樂句移動（當然，同時在其他的小節裡配置屬和弦也沒問題）。

　　請看譜例2。第4小節安排了V級的和弦G，這是自然而然就會想往第5小節前進的進行。此外，第8小節的G和弦具有「曲子尚未結束，還要往下一個樂句進行下去！」的推進力作用，如此一來即使是長的曲子也能夠很順利地演奏下去。

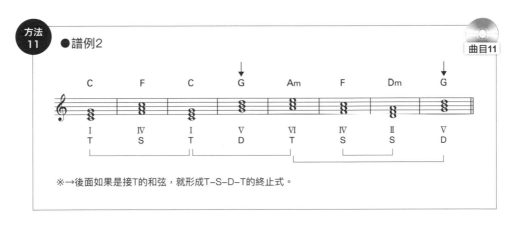

方法11　●譜例2　曲目11

※→後面如果是接T的和弦，就形成T–S–D–T的終止式。

方法
12　●譜例3：應用譜例2的和弦進行填入旋律的例子　曲目12

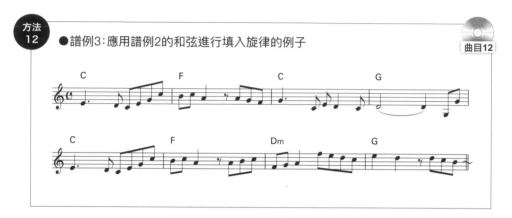

　　順帶一提，到目前為止雖然只有舉大調（Major）的例子來說明，但在小調（Minor）上這些原理也完全相同（參照次頁的譜例4）。第41頁的T‧S‧D的功能表幾乎完全適用在小調上。

　　此外，在小調曲子裡，使用和聲小調音階（Harmonic Minor Scale）配置和弦是基本的方式。還有，除非是為了製造特殊效果，否則III級的和弦很少使用在小調裡。

●譜例4

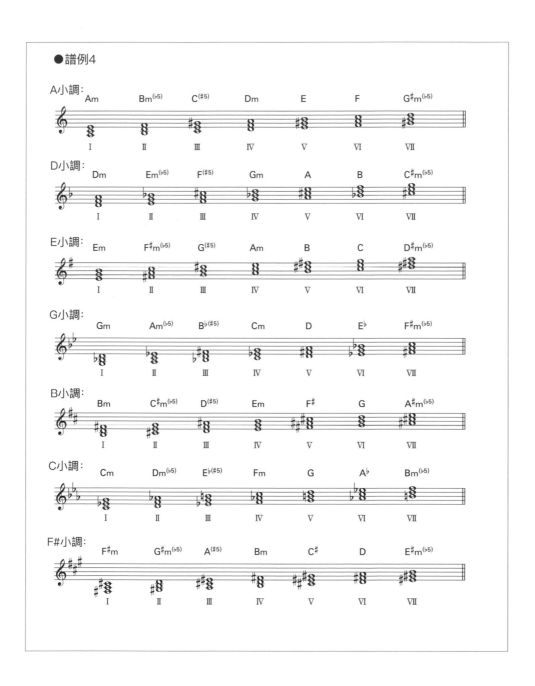

b. 從編寫和弦進行著手的作曲法

b-2 小和弦當做提味的效果

在大調中如果故意使用特殊的小和弦（Minor Chords），和弦進行就會多了一些不一樣的味道。這裡將介紹其中兩種技巧。

(1)大調 III 級和弦
～任何角色都能扮演的最佳配角～

在第41頁的表1也有提到，大調的 III 級和弦在某些情況下可以當做主和弦（Tonic），也可以扮演屬和弦（Dominant）的角色，是非常好用的和弦。原因在於這些和弦擁有共同音。

請看譜例1。III 級和弦與 I 級、V 級這兩種和弦的組成音裡，分別各有兩個共同音。因為擁有多個共同音，所以可以兼具主和弦與屬和弦的功能。

●譜例1

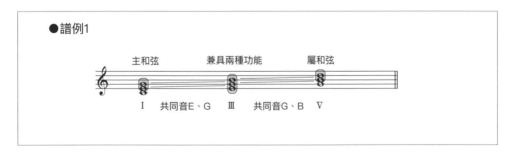

接下來請看譜例2。這是具體用法的例子。這兩種都是很經典的進行，除了這些之外，III級和弦還有各式各樣的使用方法。說得再明白一點，在大調中III級是「不論從哪一個和弦接過來，或是後面接到哪一個和弦都OK！」的和弦。依據使用方式，III級和弦是可以隨意染上任何一種色彩，可塑性很高的最佳配角。當然，切勿過度使用。要記得III級和弦終究只是在想要加點變化時可以嘗試使用的和弦。

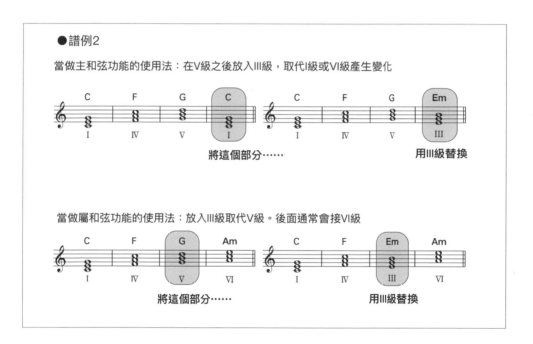

●譜例2

當做主和弦功能的使用法：在V級之後放入III級，取代I級或VI級產生變化

將這個部分……　　　　　　　　用III級替換

當做屬和弦功能的使用法：放入III級取代V級。後面通常會接VI級

將這個部分……　　　　　　　　用III級替換

（2）用「借用和弦」來增加色彩

　　這是比較高級的技巧。首先，分別比較由起始音相同的大小調（＝同主音調）的組成音構成的和弦（譜例3：這裡的小調使用的是和聲小調音階〔Harmonic Minor Scale〕）。

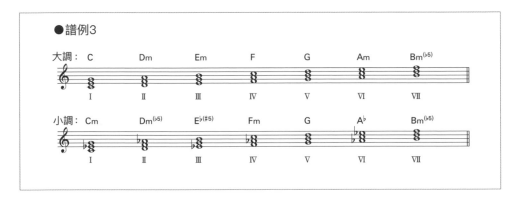

●譜例3

　　即使是起始音相同的同主音調，大調和小調的和弦還是有很大的差異。其實，這樣的差異活用在和弦進行中有訣竅。創造一個大調的和弦進行時，小調的同級數和弦可以暫時拿來借用替換（譜例4）。這種借用來的和弦就稱為「借用和弦（Borrowed Chord）」。

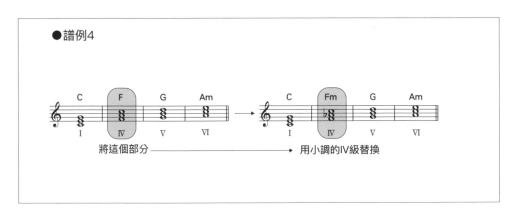

●譜例4

　　這樣的「替換」，主要用在下屬和弦（Sub Dominant）（II、IV級）。實際嘗試過就會發現，聲音聽起來比較悲傷，所以是最適合在黃昏時刻演奏的和弦進行。

　　請多加嘗試以上兩種技巧並確認效果（譜例5）。這是非常好用的技巧，如果能夠將它變成自己的手法，相信你的能力一定可以提升。

方法
13　●譜例5

曲目13

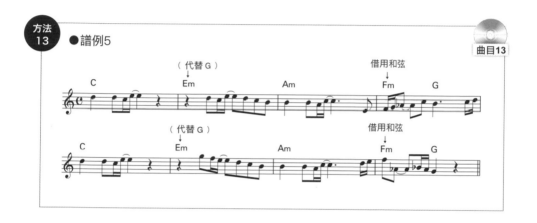

b. 從編寫和弦進行著手的作曲法

b-3 使用七和弦讓音樂更有層次

　　這裡要來嘗試七和弦（7th Chords）。七和弦要用得好感覺很困難，其實只要掌握基礎原理就會發現很簡單。

(1)七和弦的原理是「積木」

　　首先，請看譜例1左側的三和弦（Triads）。這些和弦不論在大調或小調中都是僅用音階音所組成。七和弦（譜例1右側）的原理也是完全相同。也就是說，只要在這些三和弦上面再疊上音階裡三度之上的音即可（例如在C、E、G之上加入B）。

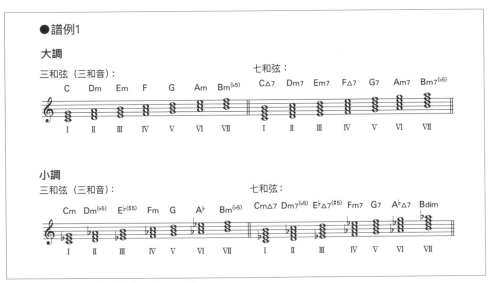

●譜例1

※ 七和弦的讀法請參照第151頁。

這些七和弦在調性中的功能，與第40頁（和弦進行的基本規則是什麼？）說明過的三和弦完全相同。換句話說，在大調裡C△7擔任主和弦功能（Tonic），G7是屬和弦功能（Dominant），而F△7則是下屬和弦功能（Sub Dominant）。另外，在小調中直接用I、III級和弦並不悅耳，因此比較常見的做法是將I級的Cm△7改為Cm7，而III級的E♭△7$^{(\#5)}$改為E♭△7（譜例2）。

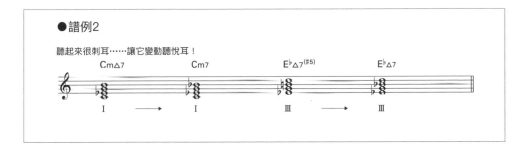

●譜例2

聽起來很刺耳……讓它變動聽悅耳！

另外，經修改後的小調III級有時候也會像大調III級那樣，被用來取代I級當做主和弦的功能（例如G7→E♭△7的進行）。還是要自己嘗試一次確認好不好聽比較重要。

(2)擴大可能性！～七和弦的優點～

　　如果七和弦用得好，就可以讓旋律更有深度。在第36頁【column1
旋律與和弦的關係～即使是哼唱的旋律也能配上和弦！】中也提過的，
為旋律配上和弦的訣竅在於「找出符合和弦的音」。進一步地說，與其只
用三和弦（三個組成音），還不如將七和弦（四個組成音）也納入考量，
這樣一來符合的音當然比較多。這種情況下，就有很多種和弦編排與旋
律編寫的可能性（譜例3）。只要了解七和弦的概念，就會發現很多七和
弦的優點。

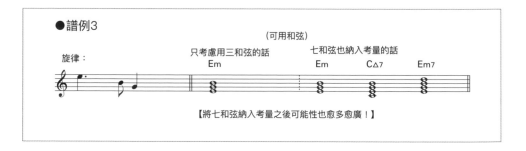

　　在此稍微複習一下。若將大調、小調的和弦分別換成七和弦，就可
以整理出表1（次頁）。請自行在各個不同的調中確認看看（小調的I級和
III級如前述已經過變換）。

● 表1

和弦 級數	I	II	III	IV	V	VI	VII
大調	△7	m7	m7	△7	7	m7	m7(♭5)
小調	m7	m7(♭5)	△7	m7	7	△7	dim

　　譜例4是使用七和弦編寫旋律的例子。將七和弦全部換成三和弦比較看看，應該就能看出曲子廣度的不同。另外，以譜例4為素材，試著用不同的節奏模式（Pattern）來編寫旋律線（Curve或稱Line），也很有樂趣喔。

方法 14 ●譜例4：使用七和弦編寫旋律的例子　　曲目14

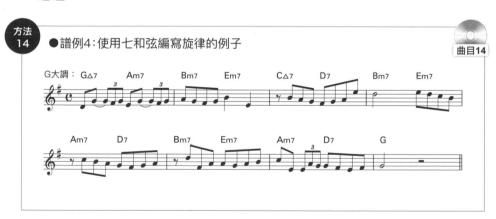

b. 從編寫和弦進行著手的作曲法

 帥氣地運用次屬和弦！

　　這是一旦學會就非常好用又帥氣的技巧。首先，請看譜例1。C大調的V級和弦G，在G大調中就變成I級。而G大調的V級（屬和弦〔Dominant〕）則是D和弦。

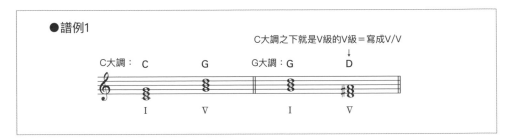

●譜例1

　　如上述，在一個調性裡除了I級和弦之外，與其餘各級和弦對應的屬和弦，就稱做「次屬和弦（Secondary Dominant）」。IV/V、V/V、VI/V等有幾個種類，比較常用的類型如譜例2。

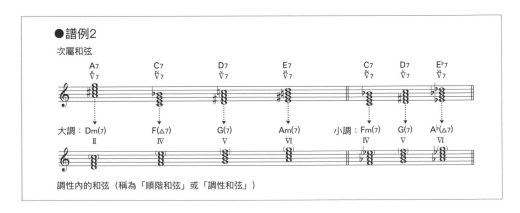

●譜例2

次屬和弦大部分指的是屬七和弦（Dominant Seventh），例如「D7」。另外，如要將目標和弦的基本順階三和弦，全部替換成括號內的七和弦也完全沒有問題。這些次屬和弦原則上會往基本的順階和弦（也就是譜例2中下面一行的和弦）進行下去。

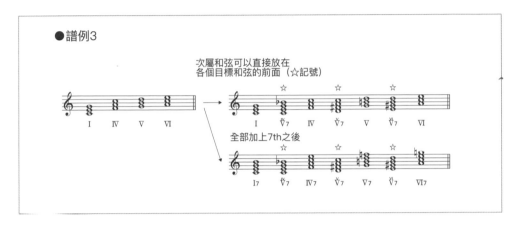

次屬和弦可以直接放在各個目標和弦的前面（如譜例3）。也就是說，IV/V7可以放在IV的前面，而V/V7可以放在V7的前面。下面舉一個利用七和弦或次屬和弦（☆記號）編寫8小節旋律的例子（譜例4）。

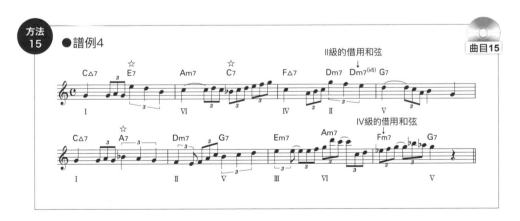

b. 從編寫和弦進行著手的作曲法

導入爵士風味！「三全音代理」可以怎麼活用？

b-5

各位是否都聽過「三全音代理（Tritone Substitution）」？即使是回答「第一次聽到！」的人，從字面上也大概能夠猜到三全音代理的意思吧。沒錯，正如其名，指的就是可以代替屬和弦（Dominant Chords）來使用的和弦。

(1)使用三全音代理的理由～其實它們是「親戚」？！

C大調（C major）的屬和弦，也就是V級的G和弦，加上七度音之後就變成了G7。從這個和弦直接往上移減5度（增4度），就變成D♭7（C#7）。這兩個和弦其實有兩個共同音（譜例1）。共同音有兩個＝性質相近，可以說是「表兄弟」的關係。這種將G7用D♭7（＝代理和弦）來替換的手法，在爵士樂裡相當常見。一言以蔽之，三全音代理就是「用高減5度的屬七和弦（Dominant 7th）替換原本的屬七和弦」。

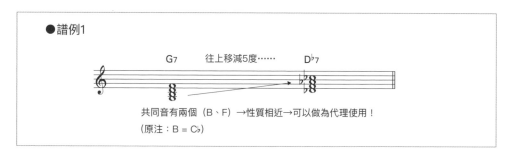

●譜例1

G7　　　往上移減5度……　　D♭7

共同音有兩個（B、F）→性質相近→可以做為代理使用！

（原注：B = C♭）

●表1

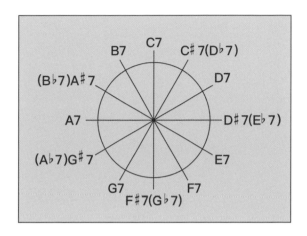

　　上圖呈現出各個三全音代理和弦的關係。也就是說，C7的代理和弦
是對角線的F#7（G♭7）（同樣的，G♭7的代理和弦為C7）。請根據不同
的狀況使用同音異名的和弦（例如：C#7＝D♭7）※。

譯注：意思是根據調性來決定。例如：F# 大調的 Ⅴ 級是 C#7 而不是 D♭7（因為 F#、G#、A#、B、
C# 分別代表 Ⅰ、Ⅱ、Ⅲ、Ⅳ、Ⅴ）；反之，G♭ 大調的 Ⅴ 級則是 D♭7 而不是 C#7。

(2) 還可當做裝飾使用！～三全音代理是時尚的必需品～

接著來進一步說明三全音代理。請看下面的譜例1。在①中，屬和弦是第3小節的G7。②則是用代理和弦的D♭7（＝C#7）來替換它。這是很經典的和弦進行，各位應該也都很熟悉（「超級瑪莉兄弟」Game Over時的音樂就是使用這種模式）。接下來請看③，也有像這樣用了G7之後，僅在一瞬間混入D♭7當做裝飾的做法。

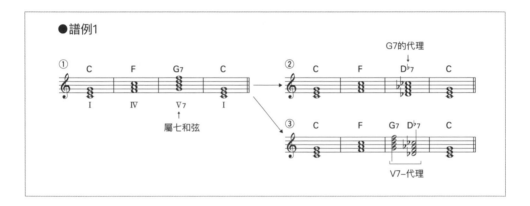

此外，在第56頁提到的次屬和弦（Secondary Dominant）中也能夠使用三全音代理。次頁譜例2的④中，第2小節是IV/V7，也就是C7。⑤則是直接替換成代理和弦。⑥就如同譜例1的③，在C7之後導入裝飾用的G♭7。

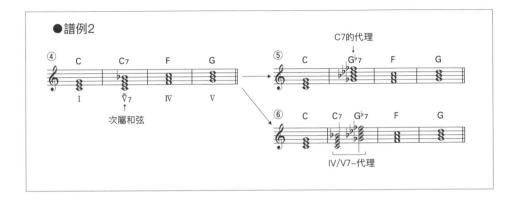

以下譜例3是使用三全音代理編寫8小節旋律的例子。

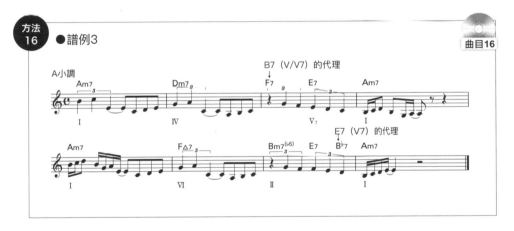

b. 從編寫和弦進行著手的作曲法

b-6 意外地簡單！轉調的和弦進行

　　「轉調」是指在曲子行進中改變調性。或許有人會說「這好像是很重要的技巧，怎麼現在才說……」。這是因為曲子途中改變調性，其實對整體影響很大。調性一旦改變，旋律中所使用的音當然也會跟著改變。換句話說，轉調即是曲子「即將進入一個新世界的訊息」。

　　轉調比較適用於長的曲子（＝融入許多元素的曲子）。但是，沒有必要把它想得很複雜。即使不是太正式的轉調，只要帶出一點「轉調感」，也能夠做出讓聽眾感到出乎意料、層次分明的音樂（不過失敗的話有可能變成前所未有的稀世珍品……）。這裡將針對比較容易做出轉調感的兩種模式（Pattern）進行說明。

(1) 平行調的轉調（小調→大調→小調）～不露痕跡地增加特色～

　　平行調（＝調號相同的大小調，例如C大調和A小調）之間的短暫轉調，由於基本組成音相同，因此可以很順利地進行。其中一個最常見的做法，就是在小調中將平行大調的V7→I拿過來利用。

請看譜例1。這是一個A小調（A minor）的曲子，中間一度（第3、4小節）轉為平行調的C大調（C major），之後又回到原來的A小調。這種情況下，因為在V7→I的前後放進了共同和弦（也就是C大調與A小調共同擁有的和弦），聽起來便不會有不和諧感，反而能夠形成很流暢的和弦進行（因為太自然了，聽眾甚至不會注意到曲中有轉調。順帶一提，〈火焰戰士〉〔炎のファイター〕※也使用這種模式）。像這樣如鉸鏈般地利用共同和弦來進行轉調的方法，是一種最正統也是最為普遍的手法。

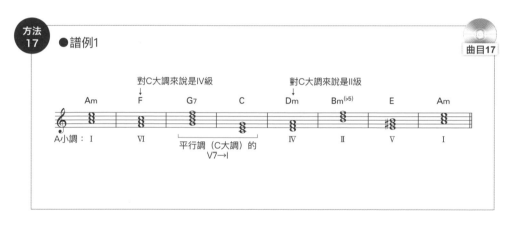

方法 17 ●譜例1　　　曲目17

譯注：日本摔角選手安東尼奧・豬木比賽時的出場音樂。

(2)利用次屬和弦帶來瞬間轉調感！

　　請看譜例2。這是第56頁「次屬和弦（Secondary Dominant）」的使用方法。配置次屬和弦時，只要在它的前面放入對這個和弦來說是II7的和弦，瞬間就會增加轉調感。這就是名為「II-V（Two-Five）」的手法。藉由在C7的前面放入F大調的II7——也就是Gm7——就可以做出一個更具刺激性的和弦進行。

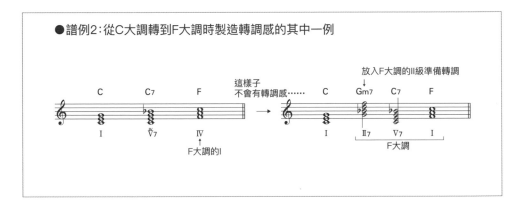

●譜例2：從C大調轉到F大調時製造轉調感的其中一例

下面譜例3是方才說明過的，利用兩種轉調技巧來編寫旋律的例子。

方法
18
●譜例3

曲目18

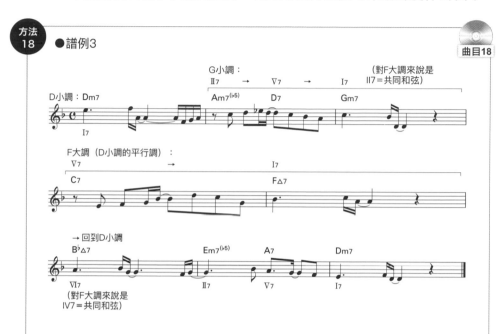

轉調最重要的是要計畫「如何發展下去」。有像是將音樂翻轉180度的激烈轉調法，也有幾乎不會讓人察覺調性已經改變的低調轉調法。同樣都是轉調，卻有如天壤之別。請先檢視一遍曲子整體，試著做出一個巧妙又酷炫的轉調吧。

b. 從編寫和弦進行著手的作曲法

b-7 學會「延伸音」！

　　只要是學習作曲的人，一定聽過「Tension」這個詞。直譯可以翻成「緊張」，不過有些人一定會質疑「好像不只這樣而已吧……」。其實，延伸音是讓和弦「緊張度」提升的一種非常高超的技巧。雖然不是一朝一夕就可以學會的高端技術，實際上不用精通所有理論也沒關係，只要有概念就十分受用了。這裡將針對延伸音的原理，盡可能簡潔扼要地解說。

(1)什麼是「延伸音」？

　　首先，請看譜例1。①是一個G7的和弦。以每3度疊一個音在這個和弦之上之後就形成②。這裡出現的9度（9th）、#11度（#11th）、13度（13th）的各個音，通常稱為「延伸音（Tension）」。延伸音基本上是爵士樂的概念，不過就算在搖滾樂（Rock）和抒情歌（Ballad）等曲風裡也非常好用，用得好就可以做出帶有爵士深邃聲響的美妙音樂。

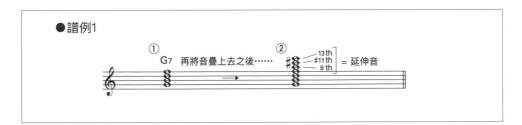

●譜例1

延伸音分別有#、♭的類型，加在調性（大調或小調）或基本的七和
弦之後，就變成下面譜例2的形式（也有不用11th或13th的時候）。當然，
沒有必要一次使用全部的延伸音。可以只用9th，也可以只用9th和13th
等等，必須根據音樂需求來選擇使用。另外，通常會在和弦名稱後面用
括號來表示附加上去的延伸音，例如（11）或（13）。

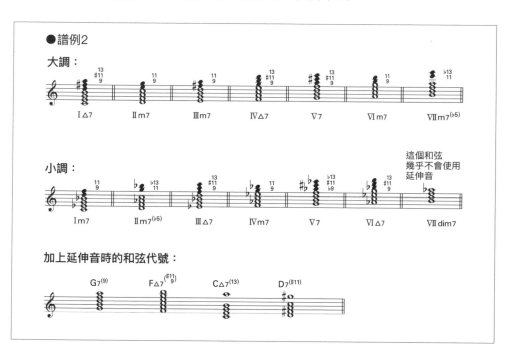

●譜例2

大調：

I △7 II m7 III m7 IV △7 V 7 VI m7 VII m7⁽♭5⁾

小調：

這個和弦
幾乎不會使用
延伸音

I m7 II m7⁽♭5⁾ III △7 IV m7 V 7 VI △7 VII dim7

加上延伸音時的和弦代號：

G₇⁽⁹⁾ F△₇⁽#11/9⁾ C△₇⁽¹³⁾ D₇⁽#11⁾

(2)學會延伸音就有更多選擇！

　　延伸音也能夠應用在為旋律配上和弦的時候。例如譜例3的旋律，一般都認為可以和A、E搭配的和弦是Am，或是F△7。但是，將這些旋律音看成是延伸音的話，G7也可以列入選項……也就是說，可以用的和弦變多了。

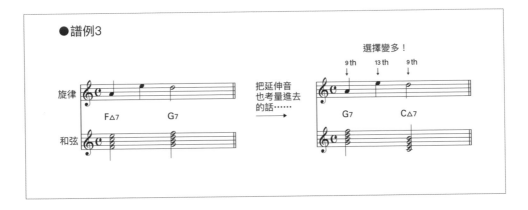

●譜例3

當然，就音樂性來說，有時候使用簡單的和弦反而比較好聽，不是每首都有必要使用延伸音。延伸音只不過是為曲子增加深度的祕技，重要的是要能夠不著痕跡地加進去，讓音樂更加豐富。

　　還有，為旋律配上和弦的時候，也沒有必要硬是把延伸音標記上去。就算只標記七和弦，實際演奏時在旋律中加上延伸音也不會有問題（參照次頁譜例4）。

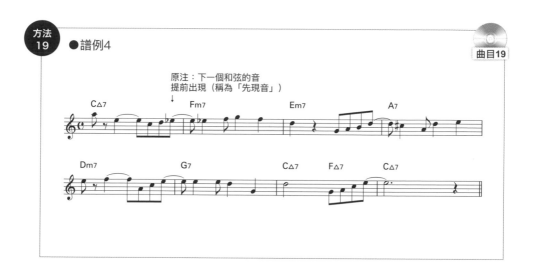

b. 從編寫和弦進行著手的作曲法

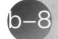 **必須學起來的各種和弦技巧**

(1)和弦可以翻轉！～用「轉位」展現不同的魅力～

考慮到低音線（Bassline）的進行時，就有可能將和弦翻轉＝轉位。例如Am-A7-Dm這樣的進行，為了讓低音線順利地往下降，將A7（從低音算起A・C・E・G）翻轉，就變成G・A・C・E。在這種情況下，經過翻轉（轉位）的和弦就用分割和弦（Slash Chords）來標記。分母表示根音（單音），分子則表示和弦名稱（譜例1）。另外，也可以用「A7（on G）」的標記方式代替分割和弦。

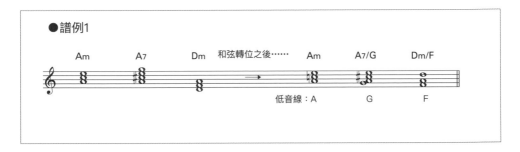

●譜例1

　　分割和弦也可以應用在延伸音（Tension）上面。比方說如果在G7堆疊上9th、11th，從最低音算起就成了G‧B‧D‧F‧A‧C。這些音如果同時響起會過於吵雜，因此有些樂器的聲音也會變混濁。這種情況下，我們可以故意省略幾個音，如此一來就可以做出比較好聽、情感也飽滿豐沛的和弦。如下面的譜例2，將3rd和5th去掉，便形成F/G和弦（另外，這個和弦與G7一樣擁有屬和弦〔Dominant〕的功能）。

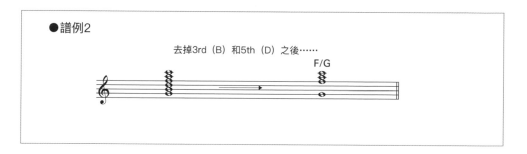

●譜例2

去掉3rd（B）和5th（D）之後……

F/G

(2)銜接後的和弦更具流暢感！
～「和弦動音線」的魔法～

　　要將和弦流暢地銜接起來的其中一個技巧就是「和弦動音線（Cliché）」。這是將一個和弦的組成音用半音（或是大2度音）往下一個和弦滑行移動的方法，看實際的例子也許比較容易了解。請看下面的譜例3。這幾個和弦的共同音C和E固定不變，其他的音則用半音順降的方式往下一個和弦移動。這就是「和弦動音線」。

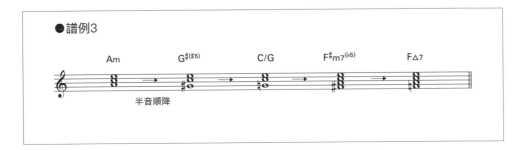

●譜例3

　　使用和弦動音線的時候，即使和弦進行不是第40頁＜預備知識 和弦進行的基本規則是什麼？＞裡提過的，是由T-S-D形成的各種終止式也沒有關係。也許可以說和弦動音線是做出流暢音樂最理想的技巧。另外，做為和弦動音線的延伸，還有一種技巧則是使用「經過減和弦（Passing Diminished Chords）」。請看次頁的譜例4。將F#dim放入F△7和G的中間，就能形成一個有如滑行般順暢的和弦進行。這裡的F#dim就稱為經過減和弦。這其實是一種使用頻率非常高的技巧，請務必馬上學起來。

●譜例4

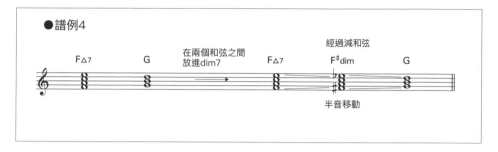

譜例5是用了許多分割和弦、以及和弦動音線來編寫旋律的例子（請自行找出用在什麼地方）。

方法
20
●譜例5

曲目20

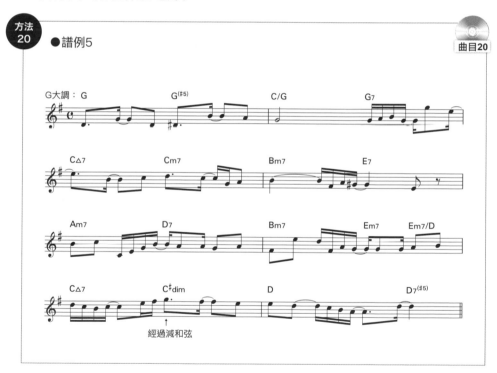

關於經典的和弦進行

　　說到「和弦進行」，隨便舉例都可以說出很多種可能性。不過，這裡要介紹幾種最常使用，也就是所謂的「經典和弦進行」。以下六種都是用C大調來編寫，使用時請自行移調（另外，譜上所有的七和弦都可以變換成三和弦）。

(1)循環和弦

　　I→VI→IV（或是II）→V的進行是經典中的經典。從最後的G7又回到開頭的C，這種不斷地循環重複的特性，就稱為「循環和弦」（譜例1）。

(2)逆循環和弦

　　前述的循環和弦是從I級和弦開始，與它相對的是從I級以外的和弦開始的循環和弦，則稱為「逆循環和弦」。也就是從別的位置開始進行循環和弦的意思（譜例2）。

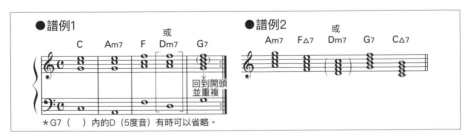

●譜例1　C　Am7　F　Dm7（或）G7　回到開頭並重複　＊G7（ ）內的D（5度音）有時可以省略。

●譜例2　Am7　F△7　Dm7（或）G7　C△7

另外，也可以利用逆循環和弦來編排較長的和弦模式（Pattern）
（譜例3）。

(3)基本次屬和弦應用

第56頁（b-4）已經介紹過次屬和弦（Secondary Dominant）了，不
過次屬和弦最具代表性的模式就是譜例4的進行。

(4)精準使用III級和弦

若遇到「這裡必須用III級和弦！」的情況時，想不著痕跡地使用
要有訣竅。下面譜例5也是相當常見的經典進行。

順帶一提……譜例5與譜例4合併組合的模式，在南方之星的
《海嘯》（TSUNAMI）中可以看到這種模式[※]。

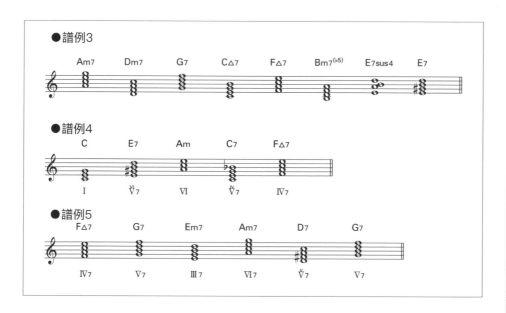

譯注：請參考第123頁的譜例4。

COLUMN
2

(5)和弦動音線的典型模式

在第72頁（b-8）中已經說明過和弦動音線了，譜例6的兩種模式都是很典型的例子。如果運用得當，可以為曲子帶來既甜蜜又苦澀的氛圍。

(6) II–V

通常在屬和弦（V7）或是次屬和弦的前面，可以放一個對該和弦而言是II級的和弦。這種方法稱為「II-V（Two-Five）」。II-V可以為和弦進行帶來深邃感，因此經常被活用在各式各樣的音樂中。在第64頁（b-6）也已經舉過例子，這裡再說明兩個使用頻率很高的實用例子（譜例7）。

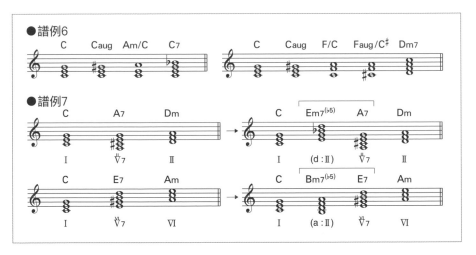

當然，除了這些例子之外，還有其他各式各樣的「經典和弦進行」模式。請自行研究喜歡的歌曲，將各種模式學起來，並試著編排具有個人特色的和弦進行。另外，也可以將經典的和弦進行當做靈感，進一步創作出各種進化型。請多加嘗試，創造專屬自己的「經典和弦進行」，相信一定會有樂趣。

1 實踐！50個作曲技巧

c. 從設定曲風類型著手的作曲法

本 PART 將說明各類曲風的特徵和編曲方法等。 一面驗證實際使用在各種曲子中的「經典」技巧，一面傳授旋律編寫及簡單編曲的方法。即使是天才作曲家，最初也是從模仿開始踏出作曲第一步。學習別人的優點非常重要。請不要失去研究精神。還有，本 PART 可以學到各類音樂曲風的知識。如果可以輕鬆地掌握任何一種曲風的特色，一定可以更加享受作曲的樂趣。

c. 從設定曲風類型著手的作曲法

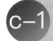

就是想寫明亮的流行樂

(1) 讓旋律提前搶拍

「好，我要來寫一段很酷炫的旋律！」……通常一開始愈有拼勁，愈容易寫出像教科書那樣，平緩音連續出現、一點都不High的旋律。這種類似的感覺……請看下面的譜例1。

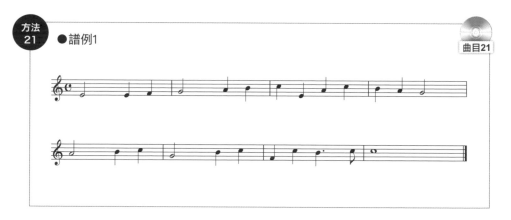

方法 21　●譜例1

曲目21

這是音符全部填滿的狀態。某些時候刻意這樣編寫會很有效果，但大多還是顯得過於平淡。這種感覺就像是全年級合唱比賽即將到來之際，班上第一次練習時大部分同學都一副懶散無心的樣子（泣）。讓我們一步一步來改善吧。首先，可以試著在這個旋律中任意加入一些休止符（次頁譜例2）。

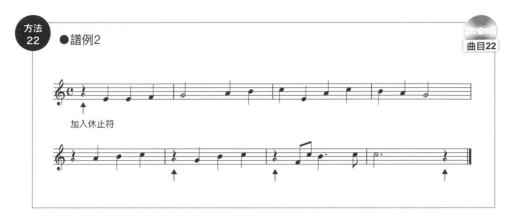

現在情緒有一點變化了。前半段和後半段的差異也做出來了。接下來將節奏稍微改變一下。只在覺得可以產生效果的地方將8分音符「往前」移動（譜例3）。

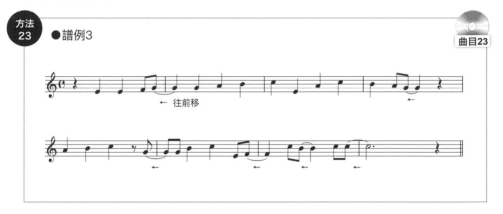

這個方法通常會用「將節奏往前帶」、「提前帶出情緒」、「搶拍」等說法來表現。各位覺得如何呢？旋律好像變輕快了不少，是不是有種就算唱得不好，全班48個人站在秋葉原街頭大聲合唱（！）也不會覺得難為情呢。

　　為了讓聽眾更有「提前帶出情緒」的感覺，這裡嘗試做了一點簡單的
編曲。譜例4是一般稱做「節奏組樂譜（Master Rhythm）」的樂團譜。因
為這種樂譜譜上會標示旋律及節奏組（和弦、貝斯、鼓組）的部分，所
以樂團就可以演奏。從編曲上的特色來說，是以J-Pop中經典（必定）的
「低音漸漸往下移動」的和弦進行、以及同樣是經典做法，強調「第2拍
和第4拍」的8分音符律動（8-beat）節奏。貝斯以配合歌唱做出很單純的
節奏律動。整體音樂氣氛也許比較偏向早期的簡單風格。

●譜例4

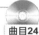

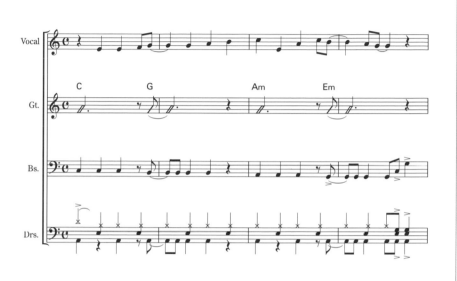

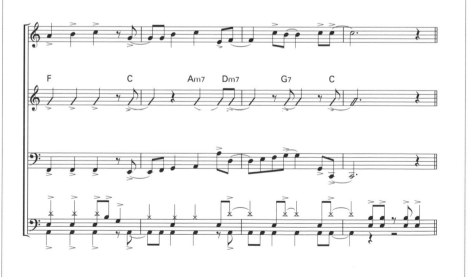

（2）將節奏細碎的歌詞放進「動線單純的旋律」裡

這也是J-Pop常見的風格。歌詞快速連發→節奏非常的細碎，但旋律卻意外地簡單……有種某個人揹著一把吉他刷著和弦放聲高唱的意象，很帥氣的模式（想像一下創作型歌手「川本真琴」或人氣樂團「柚子」，大概會比較容易理解）。請看譜例5。

●譜例5
方法25
曲目25

節奏細碎＝歌詞字數多的時候，為了清楚傳達訊息，理論上要避免音程大幅跳躍，旋律盡量簡單一點比較好。旋律和歌詞如果都太過花俏互相干擾，反而會導致兩者的優點也一起被抵消。上面的譜例5就是在一定程度上維持細碎的節奏，而且音程不是同音連彈，就是限制在些微跳躍的程度。另外，基本的節奏是用★和☆兩種模式來表示，這些節奏愈到旋律後半段，也或多或少會加上一些變型。藉由「多少加些變化」來取得平衡的手法算是非常「普遍」的技巧。

(3)用跳動的節奏編寫旋律

還有一種是活用「旋律雖然平淡但節奏很跳躍」、帶有偶像系輕快明亮律動感的模式。這種時候，音程通常不會做大幅的移動。請看下面的譜例6。

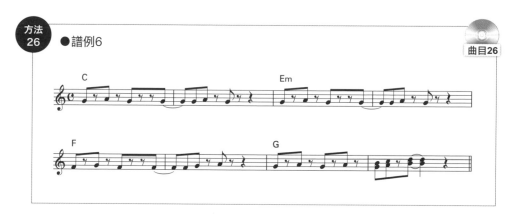

方法
26

●譜例6

曲目26

用譜例6的節奏感來彈奏前奏的話，後面的旋律也自然可以順著這個節奏繼續發展下去。假如第78頁譜例1中的平淡旋律也套用這種節奏，可能就會變得比較生動活潑。

c. 從設定曲風類型著手的作曲法

 就是想寫陰暗的流行樂

　　有些人或許會認為「沒有人會刻意把流行樂搞得很陰暗哀傷吧……」，不過陰暗哀傷也是表達情感的一種，這種曲子還是有存在的必要。接下來將說明本書嚴選出來的三種常見模式。

(1)在低音上使用和弦動音線

　　有關「和弦動音線（Cliché）」的詳細說明請閱讀第72頁。儘管有很多種類型，但和弦動音線一般比較常使用在小調中。如果在和弦進行中使用「只在低音（Bass）做變化，其他音都維持原狀」的和弦動音線，各和弦的功能和特徵就不會太過凸顯，能夠給予整個音樂較為流暢的感覺。

　　在低音上使用和弦動音線的旋律，如果含有一點往上移動的要素會更有效果。（和低音漸漸往下移動呈反向進行互相呼應，能夠帶出一種彷彿在訴說著什麼的悲傷氛圍）。另外，不斷重複同樣走法的旋律線（Curve 或稱 Line）也會很有效果。

　　如果把和弦動音線的和弦名稱寫出來，乍看之下雖然變得複雜，但實際彈奏看看就會發現很簡單。只是在彈了小調的三和弦（譜例1為Am：A・C・E）之後，再將最下面的音做半音順降而已（次頁譜例1）。

方法 **27** ●譜例1 曲目27

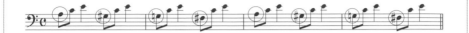

（2） 使用自然小調音階的特色

　　與（1）相較之下少了一些悲傷感，但這也是很常用的模式。在後面第148頁會說明的「自然小調音階」，又稱為「伊奧利安音階（Aeolian Scale）」。「Aeolian」是教會調式※（中世紀歐洲基督教教會音樂所使用的音階）其中的一個名稱，用簡單易懂的音名來表示就是「A・B・C・D・E・F・G・A」。用鋼琴彈奏就只要彈白鍵部分。和聲小調音階（Harmonic Minor Scale）需要將音階的第七個音（G）用臨時記號往上升半音（A・B・C・D・E・F・G#・A），伊奧利安音階（自然小調音階）則不升這個音。如果把這個規則套用在其他的調，例如從C音開始就形成「C・D・E♭・F・G・A♭・B♭・C」。C小調的調號正好就是「B♭・E♭・A♭」。換句話說，各位可以把它想成是按照調號本身的音來彈的小調音階＝自然小調音階＝伊奧利安音階。

譯注：調式音階（Mode）在大調中根據起始音（1度音到7度音）的不同，共分為七種音階。分別是艾奧尼安音階（Ionian Scale）、多利安音階（Dorian Scale）、弗利吉安音階（Phrygian Scale）、利地安音階（Lydian Scale）、米索利地安音階（Mixolydian Scale）、伊奧利安音階（Aeolian Scale）、洛克里安音階（Locrian Scale）。

　　如果在低音（bass）的順降進行中使用伊奧利安音階，就可以製造寂寞可憐的感覺，或是營造落雪紛飛般的浪漫氛圍（譜例2）。電影《魔女宅急便》的插曲〈風之丘〉（風の丘）或《天空之城》的片尾曲〈伴隨著你〉（君をのせて），或是《Always幸福的三丁目》和以前的經典電影《八田甲山》裡的音樂也都用了這個技巧。此外，在小調的Pop音樂裡也很常使用這種手法。

方法
28
　●譜例2

曲目28

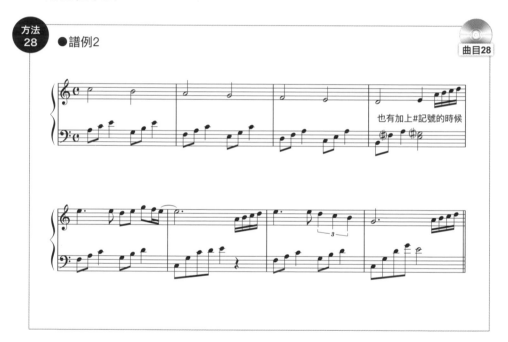

(3)明明不是小調卻有陰暗的感覺

　　譜寫陰沉的曲子時，最普遍的手法是先寫一個比較陰鬱沉重的歌詞，不然就是使用前面（1）、（2）中提到的小調特色。但是，在流行歌曲當中，樂譜上明明是C大調卻有陰沉感的名曲也非常多。比方說一首很久以前的歌曲，安全地帶的〈Friend〉就是其中的代表曲。其他還有，中西圭三的〈睡不著的思念〉（眠れぬ想い）、槙原敬之的〈不想再戀愛〉（もう恋なんてしない）等等。英文歌部分，〈Without You〉可以算是經典中的經典之作。

　　這些歌曲是如何做出這種印象的呢？雖然歌詞是主要的因素，但其實音的使用方法也是關鍵所在。

　　到目前為止，本書說明過的理論之中，不諱言地說，其中也有讓曲子變陰沉的要素。例如：

① 常用非和弦音創作旋律。（第 36 頁 ／ COLUMN 1）

② 常用含有 9th、11th 等延伸音的和弦。（第 66 頁 ／ b–7）

③ 常用透過借用和弦形成小轉調的 II → V（Two–Five）進行。（第 62 頁 ／ b–6）

④ 在低音部使用和弦動音線或伊奧利安音階。（第 70 頁 ／ b–8 以及上述（2））

⑤ 大量使用經典和弦模式讓和弦進行更加自然，旋律線更為凸出。（第 74 頁 ／ COLUMN 2）

這些手法主要是藉由平衡音的移動幅度，使音樂自然往前行進，可以創造足以讓聽眾認同、或帶來沉靜效果的技術。因此，如果過度在意這些手法，也可能適得其反。換句話說，對作曲來說那些真正必要的技巧反而會無法彰顯出來，例如「額外的進行」、「具有刺激效果的音」或「預料之外的發展」等。

如何？不至於會覺得「好不容易產生興趣讀到這裡了，卻學會一些讓曲子變陰沉的方法」吧……（笑）。

還是想說「我並沒有偏好寫陰沉歌曲喔！」？不過，這也是一種表現手法。第87頁列出的①～⑤項要素，對作曲者或聽眾來說，甚至對音樂本身來說都是非常有效的方法。這也是從古典音樂傳承下來的手法。總而言之，掌握平衡得當，只取用精彩的部分來使用即可。

希望各位能換個角度想「我知道那些陰沉曲子的譜寫訣竅了！」。

這裡再提供一個我得到的情報。知名樂團「生物股長」（いきものがかり）的歌曲中，不論多麼明亮輕快的歌曲，照樣是充滿延伸音（Tension）的旋律或和弦，還有大量的 II → V（Two-Five）進行。即便如此，音樂不但不會變得陰沉，反而愈聽愈開心，甚至還有一種懷舊的感覺……。這是將這些技巧運用得非常巧妙的例子。請用這個例子勉勵自己，以能夠活用這些技巧為目標努力吧。

c. 從設定曲風類型著手的作曲法

C-3 用一把木吉他作曲

　　用一把吉他自彈自唱、或為曲子伴奏時，若演奏者是很厲害的吉他高手，一定可以變化出很多配合演奏技巧的伴奏方式。只是，擁有神技的高手可不是隨處可見。因此，這裡將介紹即使是吉他初學者也能夠輕易學會的三種伴奏方法。每種都是基礎技巧，只要融會貫通也可以創造出很美妙的音樂。請務必嘗試看看。

(1)刷和弦也能編出旋律！

　　簡單地說，刷和弦就是「用一定的節奏上下來回俐落有力地彈奏和弦」。只要確實彈出和弦就比較容易發出像樣的伴奏，所以刷奏算是最適合初學者的彈奏方式。不過，常有人不滿足於只是單純地刷著和弦……。因此，可以嘗試在刷和弦的同時也編寫旋律。舉個例子說明，請看次頁的譜例1，這是從最高音的 G → F# → E → F# → E 形成的旋律線（Curve 或稱 Line）。

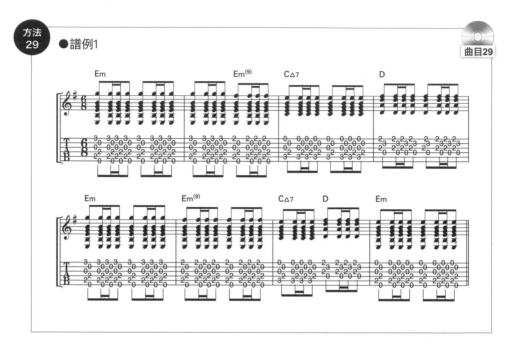

方法 29 ●譜例1

曲目29

　　如果能有效運用這種手法，就可以在歌曲當中製造一段副旋律，這是一種十分普遍的伴奏方式（也可以用在前奏裡）。

(2)讓旋律存在於分散和弦中！

　　接著來說明分散和弦（Arpeggio）的伴奏法。使用分散和弦的時候也一樣，只要將音有效地排列組合，就可以重新編出一個帶有旋律的伴奏，而不是只是把和弦音分開來彈奏而已。我們來看具體的例子。下面的譜例2是很常見的和弦進行 C → Am → Dm → G，隱約含有旋律線在裡面。

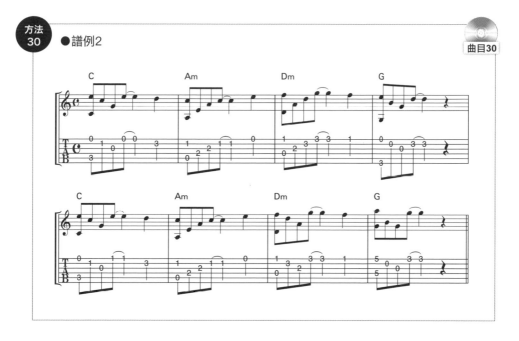

方法
30

●譜例2

曲目30

　　如譜例2這樣，並不是單純的分散和弦，而是在其中編入一點旋律線。這種方法在實際演奏上經常可見。

　　再舉一個例子。次頁的譜例3中，曲子到中途還保持一定的音型，但最後的E7改變了分散和弦的形狀，藉此為曲子增添色彩。最後1小節則是用刷和弦方式做結。

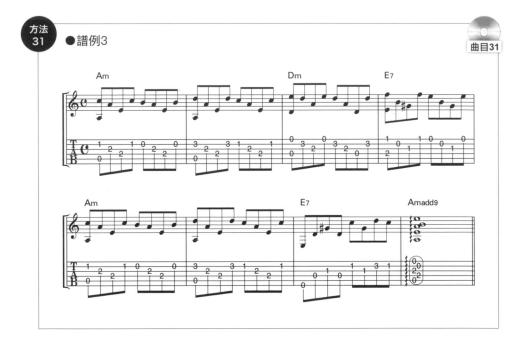

方法
31 ●譜例3

曲目31

　　除此之外，即便是一把吉他也能用各種不同的技巧做出許許多多的變化。箇中訣竅就是「伴奏同時帶有旋律」。在編寫和弦進行時，請務必將這種可能性一併納入考量。

c. 從設定曲風類型著手的作曲法

用一把電吉他從重複樂句或背景伴奏開始作曲

(1) 前奏決定一切！

不管哪個年代，「聽前奏猜歌名比賽」在聯誼的時候，總是可以炒熱現場氣氛。在搖滾樂（Rock）或流行音樂（Pop）中，前奏的吉他或貝斯的特殊樂句、節奏形式，往往是歌曲的支配者，帶動整首音樂前進（有時甚至還沒進到歌曲的主旋律，光是聽前奏的樂句就知道是什麼歌了……類似這樣的例子也很多）。

這樣的特殊樂句叫做「重複樂句（Riff）」。世界上最有名的例子就是〈Smoke On The Water〉[※]。在路邊隨便訪問幾位國中生，即使不知道這首歌的主旋律是什麼，大概也都聽過這首歌的「重複樂句」部分。另外，職業摔角迷知道的重複樂句相當多，就算不太清楚歌名或歌手的名字，那些音樂都牢牢地刻畫在腦海裡了。一個好的重複樂句就是如此，可以讓人留下強烈的印象和影響力。

只要寫出一段重複樂句，幾乎就可以構築整首歌曲的意象。此外，很多人應該都是先編好一段重複樂句，再透過反覆彈奏的過程中，慢慢地自然拼出歌曲的旋律吧？

譯注：〈Smoke On The Water〉是英國硬式搖滾重金屬樂團 Deep Purple 的經典搖滾歌曲。收錄於 1972 年發行的專輯《Machine Head》中。

(2) 從背景伴奏營造氣氛

　　就像重複樂句一樣，背景伴奏（Backing，背景伴奏大多伴隨著具有
特徵的節奏）也是根據編排方式，來確定整首歌曲的氣氛走向。有時候
歌曲順著伴奏就能輕鬆地完成了。請試著彈奏下面譜例1的樂句。

方法
32　　●譜例1　　　　　　　　　　　　　　　　　　　　　　　　　曲目32

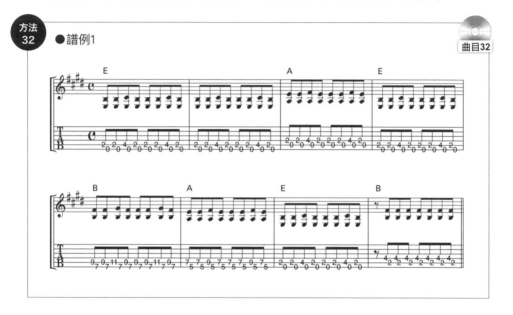

　　這是常見的藍調和弦進行的背景伴奏。僅用5度和6度音程就可以
完成的簡單形式。聽起來是不是有一種在美國66號公路上，開著敞篷
跑車迎風奔馳的快感呢？

　　（接下來會講一點比較複雜的樂理，覺得太困難的可以略過）

　　這種時候，旋律上可以使用的主音，請先從「米索利地安
（Mixolydian）」音階的組成音裡選擇。E和弦的地方可以用「E‧F#‧G#‧
A‧B‧C#‧D‧E」這幾個音，而A和弦則是用「A‧B‧C#‧D‧E‧F#‧G‧
A」，至於B和弦用的則是「B‧C#‧D#‧E‧F#‧G#‧A‧B」等音。這些
都是「米索利地安（Mixolydian）」的音階（也稱做屬七音階〔Dominant 7th

Scale〕)。這種音階非常好聽。

(3) 宛如重複樂句的遊樂園!

　　還記得麥克傑克森(Michael Jackson)的名曲〈Thriller〉或〈Bad〉中所使用的貝斯樂句嗎?那些樂句幾乎是鑲嵌在整首歌曲裡面。這兩首歌若是沒有那些樂句的話,不知道會變成什麼樣子,光是想像就足以令人想到睡不著。像這樣,重複樂句通常是一首歌曲的決定性要素。我們可以如何抄襲……不,應該說好好研究一下並試著應用看看呢?這裡我想推薦The Jackson 5這個樂團。這些人真的很厲害哟。筱崎史紀(NHK交響樂團第一小提琴首席)先生就曾形容:「這簡直就是重複樂句的遊樂園呀~」。

　　例如,像是下面譜例2的重複樂句。這是用吉他切音技巧彈奏放克(Funk)曲風的重複樂句(×記號代表悶音彈法)。

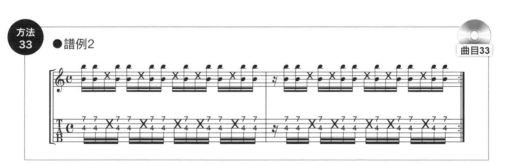

方法 33　●譜例2　　曲目33

　　只看樂譜的話,就只是單純的同一個音的高低八度。但是,重點在於即使後面的其他伴奏換了和弦,吉他依舊是彈著相同的音,不會改變。這樣的手法在球風火合唱團(Earth, Wind & Fire)的歌曲裡也很常見。

接下來，再舉另外一種感覺的重複樂句。早安少女組「呼～呼～」風格的前奏重複樂句（譜例3）。

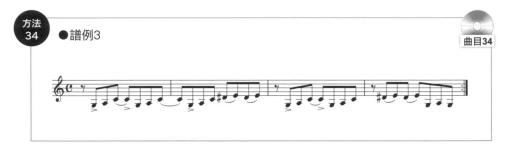

方法 34 ●譜例3 曲目34

例如，由拉威爾（Maurice Ravel，1875 ～ 1937）作曲的〈波麗露〉（Boléro），曲中重複的節奏和低音部（Bass），還有粉紅淑女（Pink Lady）的〈UFO!〉，在唱歌開始之前「噹噹噹 噹咯噹噹 噹噹」的前奏樂句，都是很棒的重複樂句。

另外，說個題外話，Ritto Music出版的《Riff王》（リフ王）※是介紹100個經典重複樂句。抄這本書的重複樂句……我是指學起來的話將非常有幫助。是真的很有用。請好好研究這100個重複樂句，並應用在自己的歌曲裡玩玩看。有意識地思考各式各樣的重複樂句，一邊彈奏一邊仔細聆聽，就算只是記下來，也能磨練出屬於自己的重複樂句。

編按：截至本書出版之前並無中譯本。

c. 從設定曲風類型著手的作曲法

C-5 用一台鋼琴作曲

　　首先來說明鋼琴伴奏的典型範例。這裡我們將一段旋律配上兩種不同模式的伴奏。

(1) 利用同時彈奏和弦(塊狀和弦〔Block Chords〕)的方式來伴奏

　　請看譜例1。這是想要凸顯旋律的做法。左手保持伴奏讓旋律凸顯出來，是這種做法的重點。由於左手和弦音域愈低愈沉重的關係，若是在其他調性中使用時必須注意這點。

方法
35　●譜例1

曲目35

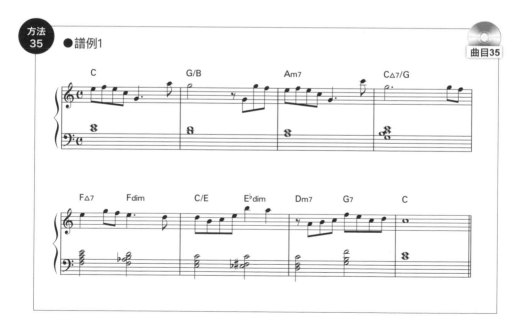

(2)將左手的和弦改成分散和弦

與(1)相較之下，兩手彈奏比較能帶動情緒（下面譜例2）。手法的重點在於「旋律行進的地方盡量讓左手少彈一點（或是停下來）」。

旋律停下來的地方才加上左手彈奏。透過這樣取得平衡，讓音樂更順利地往前進行。當然，有時候兩手同時彈奏也有助於帶動氣氛。請好好運用制音踏板（Damper Pedal，又稱延音踏板，鋼琴的右踏板）讓聲音擴散出去，製造更加動聽的音樂氣氛。

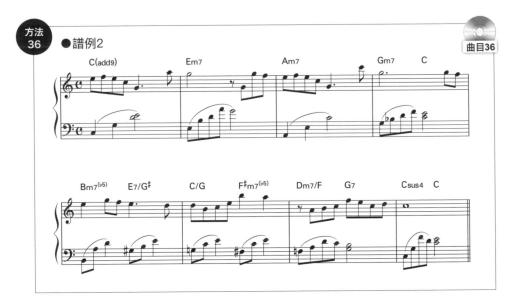

●譜例2

鋼琴可以說是非常方便又萬能的樂器。怎麼說呢，像是旋律、副旋律、對位法、和聲、低音、節奏、重音……只要做到某種程度的努力，不必太辛苦就能一次全部表現出來。因此，寫曲的時候很可能因為想要各種功能而填入太多的音符。

其實放入過多的音符並不是很好。當然，要營造狂風怒濤般的表現時很適合使用這種方法，或年輕時也會有想要讓曲子很有活力，覺得填入很多音比較好的時候。但光是這樣的話，也有可能使整首變成一直發出同樣聲響的單調曲子。

使用鋼琴的時候，有一個絕對不能不知道的重點。就是必須要有一個認知，除了寫上的音之外，還存在著隨之而來的「鋼琴本身發出的聲音」。也就是說，請先彈一個音或和弦，但不要立刻進到下一個音，就讓手指按著原來的音並踩下制音踏板，仔細聆聽聲音看看。儘管音量本身會慢慢衰退，但聲音會在一定的時間內擴散出去。這就是「共鳴」。明明只有一個音或一個和弦，卻能發出超乎想像的豐富聲響……請實際感受一下。

這麼說起來我自己（作者之中的藤原）平常也是用電鋼琴（Electric Piano）或合成器（Synthesizer）之類的鍵盤樂器，戴上耳機一邊聽聲音一邊做鋼琴的編曲，有時候一不小心就會忍不住塞進太多的音符。電鋼琴聲音不夠響亮，不自覺就會加入太多的音讓和聲變得厚重。如果用原音鋼琴（Acoustic Piano）試彈這種情況下編寫出來的樂譜……就會發現「哇！聲音好沉悶啊！！」。我也經歷過幾次類似的失敗經驗，其實鋼琴本身的共鳴就會讓聲音擴散出去，無須填入過多音符。配合不同場合的需要，只在需要的地方填入需要的音，不斷嘗試並從失敗中學習，總有一天一定能感悟鋼琴本身的美。

c. 從設定曲風類型著手的作曲法

c-6 寫一首搖滾樂

　　最近的搖滾樂怎麼都不搖滾了，和流行音樂竟然沒有什麼兩樣。各位是否也有這樣的感覺呢？

　　這裡還是要優先做出搖滾的強烈衝擊快感。先不要管什麼音樂理論、和弦理論……我們可以利用很快就能學會（？）的「強力和弦（Power Chord）」來製造搖滾感。有些搖滾樂會使用很多七和弦或轉位等比較複雜的和弦，但這裡完全不用。

(1) 什麼是強力和弦？

　　請看次頁的譜例1、2。「和弦如果是C就彈C和G」、「Em就彈E和B」。像這樣，只彈和弦的根音（Root）和第5音（5th）兩個音的方法，一般稱為「強力和弦」。尤其是，常需要使用破音（Distortion，就是將聲音扭曲）的曲風，電吉他部分以這種手法來彈奏就會非常爽快。

方法
37　●譜例1

曲目37

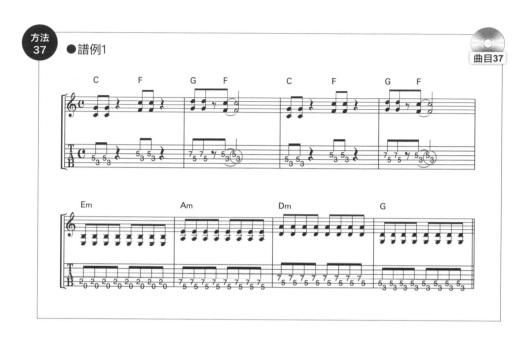

方法
38　●譜例2

曲目38

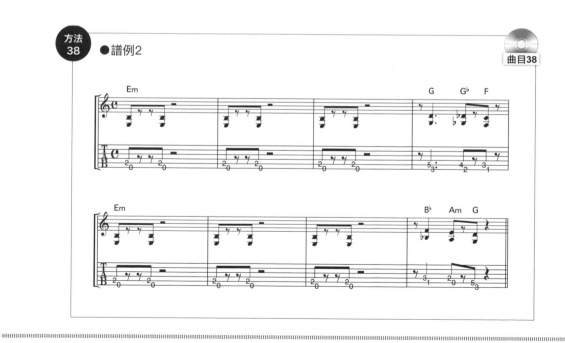

(2) 強力和弦最好用在簡單的和弦上

搖滾樂本來就不常使用加了7度音或延伸音（Tension）等複雜音的和弦。原則上，伴奏部分的吉他是以C或F、G、Am，這樣的三和弦（Triads）為主。特別是遇到節奏感很強的曲子時，只彈5度音程的彈法可以很明確地傳達強烈的能量。假如是含有第3音（和弦為C的話，就是C、E、G裡面的E）的和弦，有時候會因為把位（Positions）或音域的關係而不好彈奏。

還有，如果加上前述「破音」效果器，會得到超出必要的誇張效果，有時連音準（Tuning）也可能跑掉，種種原因使得第3音常被省略不用。如果是才剛開始學吉他，或許只是單純覺得「因為強力和弦很容易彈，所以才使用」（當然，就音樂性來說沒有問題，大可堂堂正正地使用。另外，想要讓聲音聽起來比較厚實，或是想要加強重音製造恫嚇感，反而比較不會使用強力和弦）。

一般來說，強力和弦常伴隨貝斯一起連續刷著8分音符的節奏。但是碰到2分音符或全音符時，就會用力彈「鏘！」或是「鏘喀鏘！」讓音保持延續，這種手法也常被當做前述「重複樂句（Riff）」的一種來支配歌曲。咖啡廣告常用的〈Eye Of The Tiger〉※的開頭就是其中有名的例子。

譯注：美國的搖滾樂團「生存者樂團（Survivor）」的經典名曲，收錄於1982年發行的專輯《Eye Of The Tiger》中。

(3) 校慶活動炒熱氣氛的模式

方法
39

●譜例3

曲目**39**

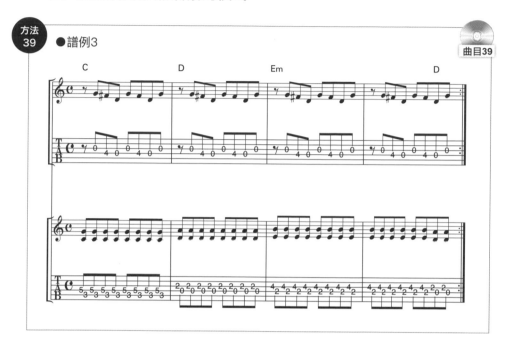

　　趁年輕的時候和貝斯一起紮實刷滿8分音符，果然還是比較痛快。
拍子也是快一點比較帥氣。要讓氣氛更加高漲的話，副歌或許還是單純
刷和弦比較好。上面的譜例3中，設定了C-D-Em這樣一個上行移動的
和弦進行。另外，在主奏吉他等和弦樂器加入一些就算和弦變了，音也
不會變化的樂句，副歌就會變得比較單純而且容易記住。只是這樣一來
多少會帶有一點視覺系的味道，不過這也相當有意思。

c. 從設定曲風類型著手的作曲法

C-7 寫一首爵士風的曲子

爵士樂的歷史相當漫長且龐雜，三言兩語很難講清楚。因此，這裡要向Ritto Music出版社的暢銷熱賣系列致敬，接下來會以「輕鬆閒談」的方式來說明。

(1) 屬七和弦是基本！

想要寫出爵士風味的曲子，首先必須知道屬七和弦（Dominant 7th）。雖然我們可以在旋律或和弦上，多加使用延伸音（非和弦音）讓氣氛帶有爵士味道，但這些延伸音（Tension）只不過是以屬七和弦為基礎，使用在伴奏上的「附屬品」。還是要確實掌握屬七和弦的感覺，這才是基本。

另外，假設現在和弦進行走到了G7和弦，此時至少有6個延伸音可以使用（譜例1）。

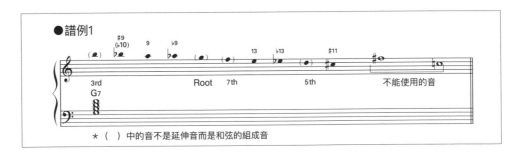

●譜例1

★（　）中的音不是延伸音而是和弦的組成音

　　有這麼多音可以選擇，老實說真的會很猶豫究竟要用哪一個比較好。不過，沒有必要繃著神經成天思考和弦的理論。說不定哪天心情好時，碰巧就在跟著和弦無意間唱出來的旋律之中，發現很有效果的延伸音，這樣的情況也不少見。

　　還有，在屬七和弦出現的地方，有些音不能使用在旋律中（音階裡只有兩個音）。例如，G7裡的「C」音（和第3音的B產生衝突）、及「F#」音（同樣的，和第7音的F產生衝突）與和弦不合，應該避免使用。但是，有時候在半音階的行進中，彈奏這些音則完全沒問題。總之，最好是不斷累積經驗，用身體去記住當時的感覺。另外，平時使用的很爵士風的樂譜，其中的延伸音都用得極好。不妨拿出來比對看看和弦名與旋律線，仔細研究一番。

　　此外，有些人就是認為「爵士樂一定要使用延伸音！」，不過也有像譜例2的例子，因為執著用了過多的延伸音，反而變得很奇怪的情形。

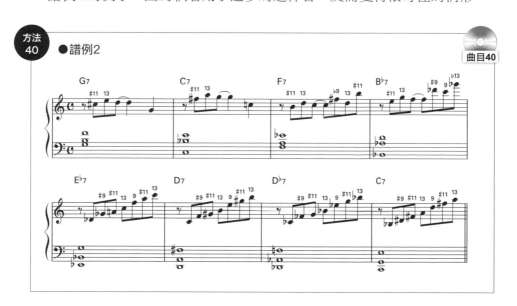

方法 40　●譜例2　曲目40

（2）如何彈好屬七和弦？

前面已經說明過屬七和弦的重要性了，不過，彈奏鋼琴時左手往往很難將屬七和弦彈好。如果是G7，通常就是從低音開始G・B・D・F一個音一個音順著彈奏，或是直接一口氣同時彈出四個音。一開始能這樣已經十分足夠，但總覺得沒有時髦的感覺。針對這點有以下幾個提案。

① 暫時先無視根音（之後再彈）。
② 屬七和弦中只將無論如何都不能省略的兩個重要的音（第3音和第7音）用4度或5度的形式同時彈出來。
③ 學會了上述的①和②之後，根音就移到一開始或之後再彈。也就是說並非同時彈根音和第3音、第7音，而是分開來彈（第5音可以不管沒關係）。

舉個實際的例子，請看譜例3。這是很常用的模式。

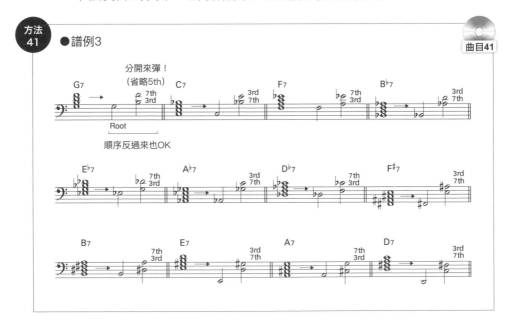

方法41　●譜例3　　　曲目41

(3)挑戰 II → V！

　　本書中出現好幾次的 II → V（Two-Five 進行）是爵士樂裡最盛行的和弦進行。話雖如此，但這並非是爵士樂特有的和弦進行，過去在巴哈（J.S. Bach，1685 ～ 1750）、韓德爾（Georg Friedrich Händel，1685 ～ 1759）的時代，這種和弦進行就已經是普遍可見。不論哪一個調的 II 級和弦都有「可以順利進行到 V 級和弦」的功能，在音樂中這樣的功能從古就一直被以最大限度活用至今。要進到不同的調時，豪無預警地突然插入新調的 II → V，就曲子而言雖在預料之外但可以接受，因為會有一種「小轉調的驚喜」。這也是如果用得太多就會令人厭倦的技巧，但如果在「就是這裡！」的地方精準使用，便可以讓音樂變得更加好聽（譜例4）。

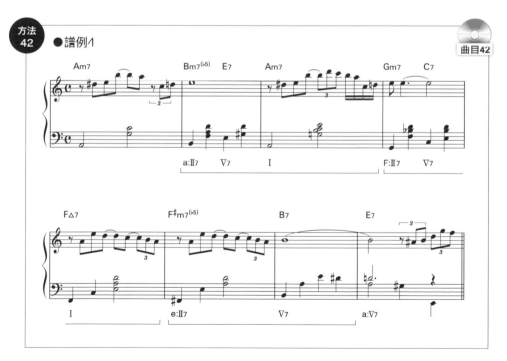

方法 42　●譜例1　曲目42

c. 從設定曲風類型著手的作曲法

 嘗試巴薩諾瓦曲風

　　巴薩諾瓦（Bossa Nova）是大人的音樂，小孩子可以跳過這一節……。

　　玩笑話先放一邊。在第66頁（b-7）中已經說明過什麼是延伸音（非和弦音），延伸音在巴薩諾瓦曲風裡也是非常重要。若說「延伸音是為了巴薩諾瓦而存在！」一點也不誇張。吉他手在彈奏巴薩諾瓦曲風時，即使看到樂譜上寫著C和弦，實際上也會自動彈成「E‧A‧D（G）」或「A‧D‧G‧B」等各種延伸音（而不是彈C‧E‧G）。而且如果換成七和弦（7th），包含大2度或增4度等音程，就是手指很難按到的把位也要帶著一副若無其事的表情彈出來。是不是相當不容易呢，所以令我真心佩服尊敬。然後，巴薩諾瓦還有一個重要性和延伸音不相上下的元素，那就是「節奏」。

(1) 一小節敲擊兩下和敲擊三下的模式

　　坊間書籍中，巴薩諾瓦的節奏一般有兩種模式（Pattern），也就是譜例1中的模式①和②。下面的聲部一樣，不同的是上面的聲部。第1小節敲擊三下，第2小節敲擊兩下，這是模式①。與之相反的是模式②（一般會用4/4拍的8分音符律動〔8-beat〕來說明，但原本應該是像譜例1這樣的2/4拍才對）。

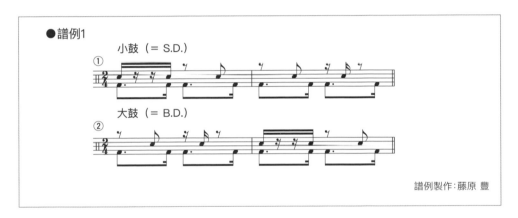

●譜例1

小鼓（＝ S.D.）

①

大鼓（＝ B.D.）

②

譜例製作：藤原 豐

　　但是，這種形式真的是正統的巴薩諾瓦嗎？說到這個問題的確有點奇怪。實際上，在只有吉他伴奏的場合，通常大部分的樂手都不會用這種節奏來彈奏。真正的巴薩諾瓦不會只有這兩種模式，而是加入其他各種打擊樂器，並且每種樂器都用不同的節奏模式演奏，或許這種時候才能算是真正的巴薩諾瓦形式。不過，先不論是不是要以真正的巴薩諾瓦為目標，如果只是覺得「巴薩諾瓦風味」的伴奏很好聽，想以營造氣氛為優先的話，可以按照下面的方法來彈奏。

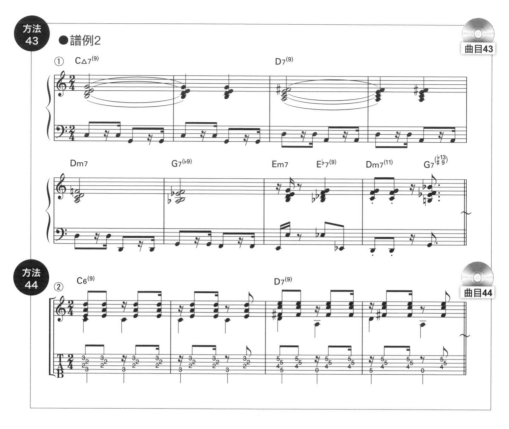

　　雖然譜例使用很多看起來很難彈的16分音符，但只要放鬆身體跟著音樂搖擺開心地彈奏，就可以營造巴薩諾瓦那種閒適慵懶的氛圍。

　　還有，不論是什麼樣的旋律，只要將穩定的16分音符的伴奏，用較為輕鬆緩慢的拍子彈奏，就會有巴薩諾瓦的風味。卡通《天才妙老爹》的曲子也曾經被改編成很有巴薩諾瓦味道的廣告歌曲呢。

(2)和弦模式！檢視最低音與旋律音的關係

　　以下是巴薩諾瓦特有或常見的和弦模式。

①：往下一個和弦前進時加上半音移動（參照第 72 頁），這樣聽起來就會是一個流暢的進行（例如 G → F# → F ♮→ E）。

②：常用 II → V 進行（參照第 76 頁、第 107 頁）。

③：活用三全音代理（參照第 58 頁）。

④：在旋律中也使用延伸音（參照第 66 頁）。

　　此外，想要輕鬆地做出巴薩諾瓦風味的編曲，只要在旋律中放入最低音（根音＝Root）的完全4度（在小和弦〔Minor〕中使用。次頁的譜例3 ☆記號）或增4度（在七和弦中使用。次頁的譜例3 ★記號）關係的音，就能做出很自然的 II → V 進行（專利申請中……騙人的）。請務必嘗試看看。

●譜例3

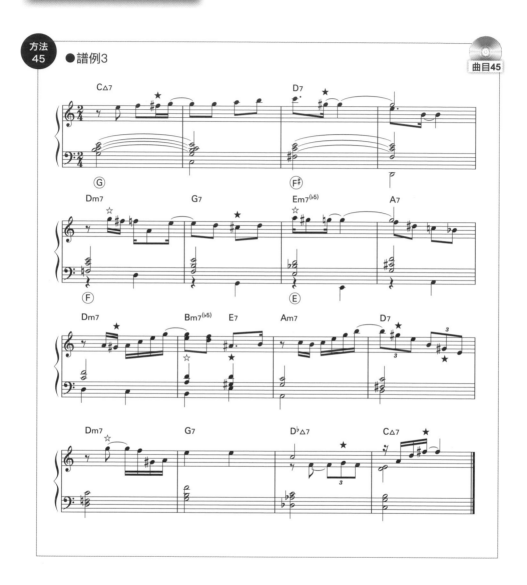

c. 從設定曲風類型著手的作曲法

c-9 嘗試流行鐵克諾曲風

不同世代對「鐵克諾（Techno）」的印象或認知，具有相當大的差異。在日本，對40歲以上的人來說鐵克諾的代表是YMO[※]，而對時下年輕人來說則是Perfume。不過，若往更核心的部分深入探討，會發現很多中年男性也對現在風行於年輕人之中的氛圍音樂（Ambient Music）或是印度系冥想鐵克諾感到著迷。更現代一點的話就是所謂的電子（Elcctro）音樂。在此必須說聲抱歉，這一節只會聚焦在流行鐵克諾（Techno-Pop）。

(1) 富有機械感的16分音符律動與帶有8分音符律動感的大鼓

以前的電腦音樂就是像這種感覺吧（譜例1）。原則上還留有8分音符律動（8-beat）的氛圍。精準打著16分音符的不是只有雙面鈸（Hi-hat Cymbal），還有一些結合主奏合成器（Lead Synth）音色的樂器，同樣跟著16分音符的律動加進這些節奏裡。還可以試試看琶音器（Arpeggiator）等其他合成樂器，也都非常有趣。

方法
46
●譜例1

曲目46

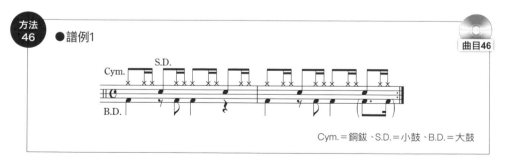

Cym.＝銅鈸、S.D.＝小鼓、B.D.＝大鼓

譯注：YMO 全名是 Yellow Magic Orchestra，由日本音樂家坂本龍一、細野晴臣及高橋幸宏三人組成的前衛電子合成樂團。

（2）簡單的和弦進行和貝斯的八度音行進都是重要手法

　　我們就讓鐵克諾特有的「機械感」貫徹到底吧。這種時候，可以把音階上音級相鄰的和弦做出一個連續的模式（Pattern），使用在副歌也會有不錯的效果。例如 B♭-C-Dm 或 B♭-Am-Gm 等等，徹底使用完全按照理論、不帶任何意義的和弦進行也是一種手法。

　　另外，副歌以外的地方最好不要增加太多種類型的和弦。尤其是不要放入 II→V→I 這種功能性的和弦進行。還有，千萬不能忘掉貝斯。如同下面的譜例 2，盡量善用以 8 分音符為基礎的八度音跳躍，這種愈是機械式的聲響，愈能和其他曲風做出區別。不過一個不小心，也有可能變成早安少女組的感覺……。

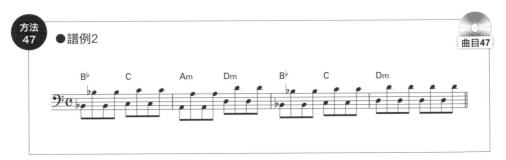

方法 47　●譜例 2　曲目47

c. 從設定曲風類型著手的作曲法

c-10　Get Up[1]！放克曲風

　　放克（Funk）和爵士一樣，類型非常多樣，也歷經各種變遷。「Funky」音樂就是指「放克」，帶有一聽到就會不自覺擺動身體的印象。例如，1960年代的詹姆士・布朗（James Brown, 1933～2006，美國靈魂樂教父），使用吉他精準跟著16分音符律動（16-beat）節奏彈切音（Cutting），不斷重複相同樂句的印象相當深植人心。還有，家裡可能有正處於叛逆期、不願意和自己說話的女兒……這些家長（70年代）應該都有在迪斯可（Disco）隨著球風火合唱團（Earth , Wind & Fire）歌曲的4分音符大鼓節拍，舞動狂歡一整夜的經驗。在那之後，隨著時代演進，放克變得愈來愈複雜，整體上拍子（Tempo）感覺變慢了一點。和弦也增加了9度音以上的延伸音，與靈魂樂（Soul）或節奏藍調（R&B）相互影響之下，跳動節奏的律動感（Groove）和使用許多悶音的擊弦貝斯（Slap Bass）也變成理所當然的元素。除此之外，又和酸爵士[2]（Acid Jazz）、浩室（House）、鐵克諾（Techno）、電子舞曲（Club）音樂有些關聯……甚至還不僅於此（P-Funk[3]的部分就先不談了）。

　　如果覺得這裡說明放克的大致演變「太過隨便」的話，我不否認。不過，從時至今日依舊持續不斷地進化這點來說，似乎也很「Funky」。

譯注：1. 這裡指的是詹姆士・布朗的經典名曲《Get Up（I Feel Like Being A) Sex Machine 》，日本通常是用 Get Up 指稱放克音樂。2. 源於英國南部，結合了靈魂樂、節奏藍調、迪斯可等曲風的成分，並且含有許多電子音樂元素。代表樂團有傑米羅奎（Jamiroquai）、匿名者樂團（Incognito）、新重騎兵樂團（The Brand New Heavies）等，盛行於 1980～1990 年代。 3. 由喬治・克林頓（George Clinton）以及由他率領的百樂門 – 放克瘋樂團（Parliament-Funkadelic）所主導的音樂類型，使用許多電子樂器和電子合成器，盛行於 1970 年代中期。

(1) 什麼是放克的基本吉他切音技巧

　　這是帶有詹姆士・布朗風格的技巧。在稍微偏高的音域做些俐落有力的刷弦，偶爾還會加入滑音（譜例1）。

方法 48　●譜例1

曲目48

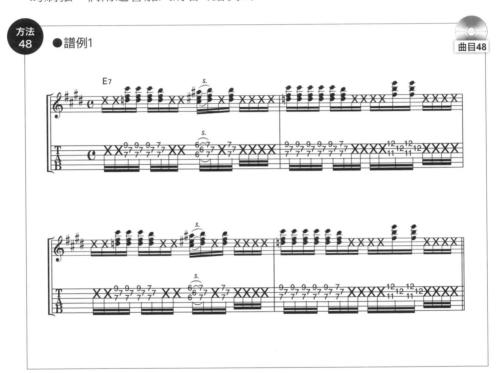

(2) 什麼是放克的基本低音線

　　這裡試著編了一個放克最典型的低音線（Bassline）。一般來說，最常用米索利地安（Mixolydian）或是小調五聲音階（Minor Pentatonic Scale）的組成音。

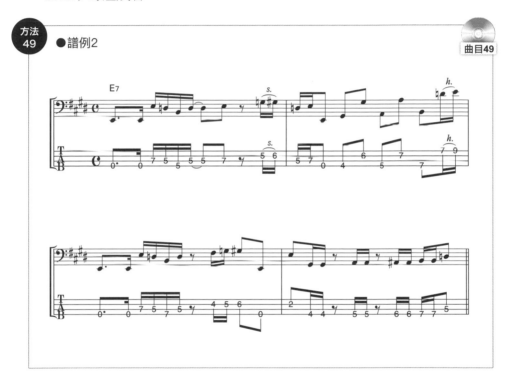

方法49 ●譜例2　　曲目49

（3）鼓負責什麼？

感覺就是將第116頁、及第117頁的（1）和（2）結合在一起，基本是8分音符律動（8-Beat）節奏，其實其中很巧妙地夾雜了16分音符律動（16-Beat）的拍點。樂譜乍看很混亂，節奏實際聽起來卻是意外地單純，這是為了襯托吉他和貝斯的設計安排（譜例3）。

方法
50

●譜例3

曲目50

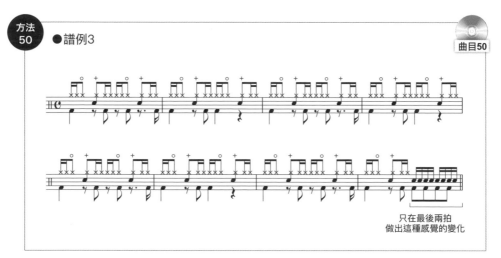

只在最後兩拍
做出這種感覺的變化

若是改成夏佛節奏※（Shuffle）或是複雜的16分音符律動，稍微放慢速度（Tempo）也可以。

譯注：藍調音樂（Blues）常用的節奏，是指彈奏每拍三連音的第一下與第三下，重音通常落在第一下。

1 實踐！50個作曲技巧

d. 從設定目標著手的作曲法

想寫什麼樣的曲子，或想要做成什麼樣的風格
……？寫曲子躍躍欲試的你，心中應該充滿希
望或好奇心吧。本 PART 是各位都會感興趣的
主題。在「2～3 小時寫出一首曲子」中，能
感受暢銷作曲家的心思，而在「不使用樂器的
作曲法」中，則能體會到天才作曲家的心情。
乍看之下似乎很困難，但讀了之後就會發現
「原來還可以這樣思考！」，諸如各種令人恍
然大悟的技巧。

d. 從設定目標著手的作曲法

d-1 研究喜歡歌手進行作曲

　　一說到「研究」，想必很多人就會感到害怕，敬而遠之。不過，請繼續閱讀下去，因為接下來我將說明非常有名的歌曲，透過分析這些曲子來思考「好聽音樂有哪些共同要素」。當然，不能直接將這些要素完全套用到自己的作曲上，就算只是知道這些曲子的好聽祕密，對於作曲也十分有幫助了。

①南方之星：〈海嘯〉（TSUNAMI）
(1) 弱起拍開始的旋律效果

　　首先，我們從主歌A開始研究。請看下面的譜例1。旋律並不是從小節的第一拍開始。這樣的起始方法稱為「弱起拍（Anacrusis）」，相較於通常「由小節第一拍開始的旋律」來說，可以做出比較柔和的感覺。（這首歌曲的主歌A、主歌B和副歌的部分都很有效地使用弱起拍）。

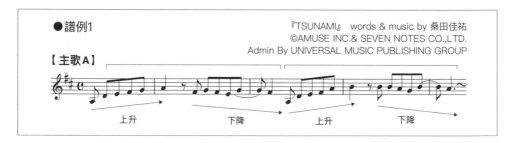

●譜例1

『TSUNAMI』 words & music by 桑田佳祐
©AMUSE INC.& SEVEN NOTES CO.,LTD.
Admin By UNIVERSAL MUSIC PUBLISHING GROUP

【主歌A】

上升　　　下降　　　上升　　　下降

　　從譜例1可以知道，旋律行進呈現相當流暢地反覆上升下降。從這個部分大抵可以看見整首歌的全貌，這是一種到副歌為止都保存了能量

（Power）的模式（Pattern）。

　　順帶一提，這首歌的副歌雖然也是使用弱起拍，不過就算同樣是弱起拍，在主歌A和副歌裡卻有完全不同的效果。就像這首歌的副歌，在旋律的上升進行中伴隨「漸強（Crescendo）」的情況之下，可以帶動情緒往下一小節的第一拍前進的「弱起拍」，作用就像釋放能量用的飛機跑道，給人蓄勢待發的感覺。因為進入副歌的地方，不管是誰都會想放聲高唱。

（2）非常理論派的主歌B

　　主歌B中各小節的第一拍都出現了「非和弦音（Non-Chord Tone）」（譜例2）。

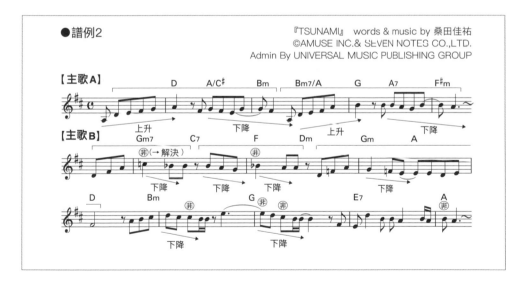

　　因為主歌A各小節第一拍的音都是「和弦音（＝和弦的組成音）」，從這個角度來看，氣氛就有了很大的轉變。透過非和弦音的使用，產生使旋律「下降」而獲得解決的方向性。換句話說，有一個從非和弦音

下降進入到和弦音的力量在運作。如此一來，旋律自然就帶有往前的推進力。這是有別於主歌Ａ很大的相異之處。除此之外，主歌Ｂ使用了很多的臨時記號（在這裡是降記號和還原號）。

另外，還有Gm-C7-F的「II→V進行」，以及隨之而來的F、Gm等等，使用很多本來不在這個調裡的和弦，做出了小小的轉調感。

接著，我們來看根音（Bass）的進行（譜例3）。主歌Ｂ中旋律的移動幅度很小，相對的，根音則是在好幾個地方使用由5度或4度的跳躍進行所形成的II→V，正好和旋律形成對比，效果非常好。也就是說，主歌Ｂ的旋律和根音構成一種互補的作用，利用這種相當複雜的編排方式來讓曲子更加激昂。

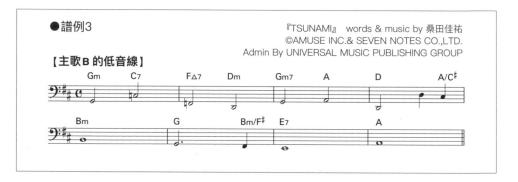

●譜例3　　　　　　　　　　　　『TSUNAMI』　words & music by 桑田佳祐
©AMUSE INC.& SEVEN NOTES CO.,LTD.
Admin By UNIVERSAL MUSIC PUBLISHING GROUP

（3）副歌要「既緊張又和緩」

這首歌的副歌不用說絕對是全日本最High的副歌。不過，仔細檢視會發現這首還隱藏著鮮為人知的祕密（次頁譜例4）。

如果把緊張的音當做「強」，和緩的音當做「弱」，副歌8小節的樂句（Phrase）就是採取「強・弱・強・弱」、「弱・弱・弱・弱」的做法。這裡說的「緊張與和緩」、「強與弱」，又是什麼意思呢？接下來，我將一一地說明。

　　副歌的開頭部分和主歌A、主歌B同樣採用弱起拍開始，為曲子的高潮起伏盡一份力量。下一小節的第一拍是G的音，這是各位已經很熟悉的「非和弦音」。非和弦音就是指音不在和弦組成音裡面，也就是一種「異物」，會帶給場面一種緊張感。

　　接著下一小節第一拍的F#是「和弦音」，就是指音在和弦組成音裡，給人一種很穩定的感受（也就是和緩）。下一小節的E是非和弦音＝緊張，再下一小節的F#是和弦音＝和緩。像這樣在每一小節的第一拍重複著「緊張→和緩」，就能為曲子增添變化。在那之後出現的長樂句中，各小節開頭的音全部都變成和弦音（＝「弱・弱・弱・弱」）。多少就有一點收尾的感覺了。

　　另外，整個副歌的和弦進行中伴隨著半音階的移動（括號中僅標示出各和弦其中一個組成音）。這樣平順的和弦進行與前述具有特徵的旋律互相結合，讓副歌聽起來完全不會不和諧。

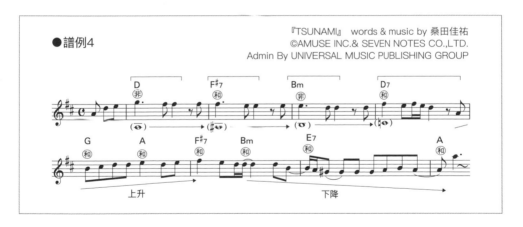

●譜例4

『TSUNAMI』 words & music by 桑田佳祐
©AMUSE INC.& SEVEN NOTES CO.,LTD.
Admin By UNIVERSAL MUSIC PUBLISHING GROUP

　　說明到此好像有點深入難懂了，最後我想再舉一個可以稱為經典的技巧。這是針對尾奏的部分。

　　在這首歌的尾奏中，同樣的樂句重複了三次。雖然旋律相同，但編

曲在每一次的反覆之下有漸漸愈變愈單薄的趨勢。最後的第三次是節奏在中途停了下來，雖然音仍然持續著，但這個停止有非常大的效果。貝多芬（Ludwig van Beethoven，1770～1827）也經常使用「三次反覆」，也就是樂句重複到第三次加入變化的技巧。這種技巧相當普遍，可以說是經典中的經典技巧。

②一青窈：〈四照花〉（ハナミズキ）

這首歌沒有使用到什麼艱深理論，但還是有值得說明的要點。各位是否也覺得這首歌就算是不太會唱歌的人來唱，也能唱得還不錯？究竟是為什麼呢？首先，我們就來破解這一點。請注意以下四個重點。

(1) 前奏的音移動幅度穩定

請看前奏中的旋律和根音（Bass）的關係（譜例1）。

音域雖然是分開，但旋律和根音幾乎是以維持3度的關係平穩地逐漸下降。實際上，「維持關係」非常重要，藉由讓3度音這種漂亮的和聲

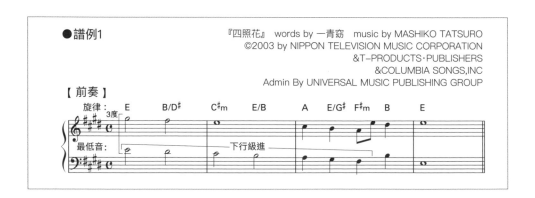

●譜例1　　　　　　　　　　『四照花』 words by 一青窈　music by MASHIKO TATSURO
©2003 by NIPPON TELEVISION MUSIC CORPORATION
&T-PRODUCTS·PUBLISHERS
&COLUMBIA SONGS,INC
Admin By UNIVERSAL MUSIC PUBLISHING GROUP

持續一段時間，就可以帶出一種很平穩、沒有急遽變化的氛圍。另外，和弦進行也是同樣的思維，將所使用的和弦改成基本型，就形成E→B→C#m→E→A→E→F#m→B→E，這就是從以前到現在都很常使用的進行。

另外，這裡又下了一點工夫，加入轉位和弦（分割和弦的部分）。因此，低音線（Bassline）就變成E→D#→C#→B→A→G#→F#→B→E，也就是所謂的級進（Conjunct Motion，相鄰2度音依序移動的進行方式）。

這個技巧可說是賦予歌曲一種平穩印象的決定性動作。從前奏開始就有一種吸引聽眾的向心力在背後運作。在KTV裡唱著這首歌的人，到這幾個小節時往往都會不自覺露出一種「凝視遠方」的神情。

（2）旋律的核心音很明確

和前述歌曲一樣，這首歌基本上是由主歌A、主歌B、副歌三段旋律所成立。

首先主歌A從低音開始，核心音是一開始的「B」音（譜例2的☆記號）。雖然之後是以這個音為中心比較自由地上下移動，但只要最後也結束在同一個音(B)，就可以帶給演唱者安定感。

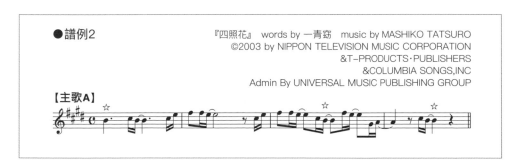

●譜例2　　　　　　　『四照花』　words by 一青窈　music by MASHIKO TATSURO

【主歌A】

　　接著是主歌 B（譜例 3）。同樣的樂句單純重複兩次。這裡的核心音是開始和結束的「E」（★記號）。和主歌 A 相比，這裡的旋律變化明顯較小，完全是以「級進」的方式編排。

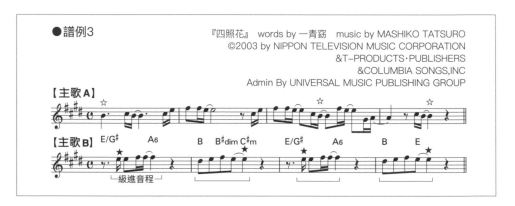

●譜例3　　　　　　　　　　『四照花』 words by 一青窈　music by MASHIKO TATSURO
©2003 by NIPPON TELEVISION MUSIC CORPORATION
&T–PRODUCTS·PUBLISHERS
&COLUMBIA SONGS,INC
Admin By UNIVERSAL MUSIC PUBLISHING GROUP

　　一般來說，旋律變化較小的部分會被放入一段重要的歌詞。因為比起旋律，這裡比較傾向以歌詞向聽眾傳達訊息。除此之外，還有效地使用了轉位和弦，意圖讓變化較少的旋律更加明顯。

　　最後是老少都很熟悉「具有記憶點的副歌部分」（譜例 4）。此處副歌的核心音是「G#」，這個音在整段旋律來來回回出現過好幾次。

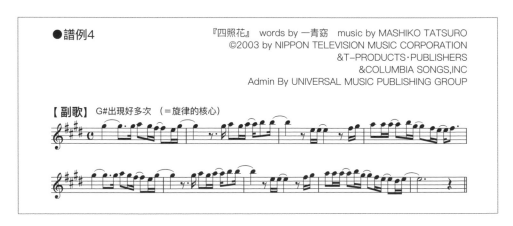

●譜例4　　　　　　　　　　『四照花』 words by 一青窈　music by MASHIKO TATSURO
©2003 by NIPPON TELEVISION MUSIC CORPORATION
&T–PRODUCTS·PUBLISHERS
&COLUMBIA SONGS,INC
Admin By UNIVERSAL MUSIC PUBLISHING GROUP

　　這段副歌幾乎都是使用「級進」的進行方式。和跳進（Disjunct Motion，任何大於2度音的音程移動）旋律相比，級進旋律比較容易歌唱。這也是這首歌之所以貼近人心的原因吧。

　　上面三段旋律裡的核心音是「B・E・G#」。而這首歌是E大調（E major），也就是說主和弦（也就是E和弦）的三個組成音全都到齊了。主和弦產生安定的感覺，自然而然便可以加強歌曲的安定感，或許就是這首歌讓「每個人都能朗朗上口＝大家都喜歡！」的原因。

(3) 在最動人之處用非和弦音賺人熱淚！

　　曲中的旋律最高音是「B」的音，這個音差不多出現在副歌中間。像這樣在最高潮的地方使用最高音，做法雖然有點老套，現在來看依舊百分之百有效（松田聖子1982年演唱的名曲《紅色麝香豌豆》也是使用同種手法）。除此之外，非常酷炫的地方在於，這個最高音是非和弦音。更具體地說，就是把A和弦的9度音當做最高音來使用。

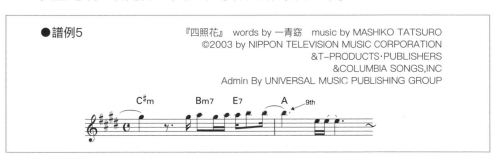

●譜例5　　　　　『四照花』 words by 一青窈　music by MASHIKO TATSURO
©2003 by NIPPON TELEVISION MUSIC CORPORATION
&T−PRODUCTS·PUBLISHERS
&COLUMBIA SONGS,INC
Admin By UNIVERSAL MUSIC PUBLISHING GROUP

　　另外，副歌歌詞的「喜歡（好き）」部分用快速發音塞進一個8分音符裡是非常漂亮的做法。這是很難做到的技巧（這可能就是寫得最好的地方也說不定）。南方之星和Mr.Children也有很多這種用快速發音將很多字塞進一個音符裡的歌曲。跟一般日文歌詞一個字對應一個音符的做法有著明顯不同的帥氣感，在我第一次聽到時就已經留下深刻的印象。也許有點類似把英文歌詞放進旋律裡的感覺。

（4）副歌部分用II→V進行帶來連發的效果！

　　這首歌不論是前奏、主歌A或主歌B都用了很多第124頁(1)中提及的級進音程，來賦予整首歌曲一種安定的印象。但是副歌的地方和前面不同，幾乎整段都用了II→V進行。如下面譜例6的四小節中就接二連三地重複小轉調，給予歌曲高潮地方充分的刺激。而根音（Bass）的行進也是以4度或5度的移動為主。

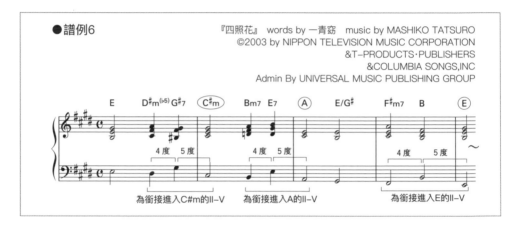

●譜例6　　　　　　　　　　『四照花』　words by 一青窈　music by MASHIKO TATSURO
©2003 by NIPPON TELEVISION MUSIC CORPORATION
&T–PRODUCTS・PUBLISHERS
&COLUMBIA SONGS,INC
Admin By UNIVERSAL MUSIC PUBLISHING GROUP

　　此外，相較於主歌A和主歌B，副歌在音階上之所以有這麼大的移動變化，是因為用了這種和弦進行的關係。但是，主旋律是跟和弦呈反方向的上行級進。兩者之間取得非常好的平衡。

　　以上就是這兩首賣座歌曲的各自優點分析。當然，作曲不會拘泥於理論，唱歌的時候也不會注意到曲子用了什麼手法。不過，日後在作曲時，若能「不知不覺」自然地使用到這些技巧，對作曲人來說也許是最幸福的事情。總之，先將這些技巧放進腦海裡的一個角落，肯定沒有壞處。作曲的時候要記得拿出來回想一下。

d. 從設定目標著手的作曲法

d-2 只花2～3小時就寫出一首歌

　　你是否也想做前人沒有做過的音樂？這可能是身為音樂人的終極目標也說不定。受到幸運之神眷顧，偶然寫出這樣一首歌的天才，或許真的存在於這個世界上的某個角落。遺憾的是，這種幸運不是每個人都遇得到。我接下來想說明的「只花2～3小時就寫出一首歌」……，或許有人會覺得派不上用場。不過，只要是有擔任過帶狀連續劇配樂工作的作曲家，大概都有被要求「請在明天之前交出編曲好的20首Demo曲」的經驗。對他們來說有2～3小時的時間，就像是躺在天使枕邊睡覺一樣，已經非常幸福了。

　　話題扯遠了。然而一邊苦惱一邊寫出來的歌曲，大致上都不會寫得太好。在此我想提供一個方法給有類似煩惱的人。至少本書所列的音樂曲風（古典音樂除外）都有臨時抱佛腳快速趕工寫出來的方法。以下舉出一些具體例子。

①決定曲風（要做搖滾樂〔Rock〕、龐克樂〔Punk〕還是死亡金屬〔Death Metal〕等等……）。

②決定節奏（要用8分音符律動〔8-beat〕或是……）。

③決定拍子(Tempo)（曲風、節奏確定下來，拍子大致上也就決定了）。

④決定調(Key)(根據大概的聲域、樂器的個性或音域來決定)。

⑤決定曲子是否配上歌詞（旋律跳躍的程度等等會有所不同）。

⑥開始作曲。首先選擇鼓組的模式(Pattern)。請將②和③列入考量。

⑦跟著鼓的節奏，彈奏①曲風的常用和弦進行。總之盡情展現該曲風的樣子。

⑧A：寫出一段旋律之後，先判斷做為主歌A或是副歌的旋律哪一個比較適當。

⑧B：無論如何都寫不出來的話，再重新讀一次 c–4（第 93 頁）。

⑨同時決定主歌A應該寫得平淡一點，或是華麗一點。

⑩決定旋律是否要朗朗上口。

⑪主歌A確定後，思考一些可以和主歌A成對比的要素，開始寫主歌B。

⑫主歌B的結尾如果是V級和弦，副歌就從I級和弦開始。相反的，如果結尾是I級和弦，副歌就從IV級和弦或是II級和弦開始（這只是其中一種選擇）。

⑬副歌還是應該朗朗上口。←不論覺得再怎麼老套也需要如此。

⑭思考是否有必要寫一段主歌C。

⑮確認各段旋律和副歌是否類似。再重新讀一次 d–1（第 120 頁）。

⑯作曲大致完成。再來只剩下編曲（但編曲還需要花點時間……）。

　　我知道很多人會說不可能這麼順利吧。不過，請盡量朝著這個方向思考看看。如果已經寫出一段重複樂句（Riff），可以再參考一些既有的音樂，例如和弦進行或低音線（Bassline）等等，只要抓到該音樂的基本要素，幾乎就可以很輕易地完成一首歌的創作。

　　如果是寫流行樂（Pop），大多都會被要求曲風分類必須明確。而各曲風經常被選中的音一定有其魔力存在，可以多加研究。當你選定一種音樂曲風的當下，其實音樂也會張開雙臂等你跑向它，它會對你說：「包在我身上！」不用擔心，所以儘管奔向哥（姐）的懷抱吧。

　　另外，還有從某首曲子中擷取喜歡的和弦進行部分，然後再配上旋律的方法。但是這種方法多少會產生罪惡感，對吧？因為這段和弦進行不是自己寫的東西……。我想告訴各位，不是的……並不是這樣。本書中這些曲子的作家，在作曲初期多半都是透過別人的曲子來加強自己歌曲的意象。尤其是作家在編排和弦進行時，往往都會受到一股肉眼看不見，卻相當龐大、有如引力般的力量引導。而我們也一樣被這樣的無形力量支配，簡單說曲子很多時候是在「這樣的情況下寫出來的」。

　　還有一個也很重要的觀念。即使和弦本身非常類似，只要是經過自己篩選寫出來的旋律，就已經是非常了不起的原創作品了（這麼說也許有一點樂觀，但基本上都是）。

　　這裡說明的簡單（輕鬆）方法，不保證適用於任何情況。或許也有待改善的地方。不過，當你愈寫愈多，開始感覺太過普通的和弦進行已經無法滿足的時候，就表示你的能力在不知不覺中漸漸提升了。

d. 從設定目標著手的作曲法

d-3 不使用樂器的作曲法

作曲不用任何樂器……真的可能嗎？當然，如果要確認自己心中的歌曲意象，實際用樂器彈出來是最快的方法，不過其實也有很多職業作曲家基於「不想受到樂器音色的侷限」的關係，而不用任何樂器來進行作曲。

聽起來似乎很複雜，但只要掌握住旋律、和弦與節奏這些基本的關係，即使不是職業作曲家也能不用樂器就完成作曲，並沒有想像中的那麼困難。

不用樂器的作曲方法最為困難的地方在於，必須先「找出搭配旋律的和弦」。配和弦的基礎原理是辨別旋律中的和弦音及非和弦音（參照第40頁〔b：編寫和弦進行〕）。以該單元所學到的知識為底，再來只要慢慢聚焦整首歌曲的意象，自己內心的答案＝想寫的歌曲意象自然就會浮現出來。接下來，請看以問卷形式條列強化歌曲意象的具體重點。請填寫並繼續往下閱讀。

Q. 曲子是明亮或陰沉？

[①明亮 ②陰沉 ③其它（ ）]

→ 說到明亮或陰沉，也有很多種不一樣的感覺。天真開朗的明亮、慵懶散漫的陰沉……。也可能會有明明前面還很明亮，途中突然變得陰沉。總之，盡可能具體明確。

Q. 速度（Tempo）要多快？

[①快速 ②慢速 ③中等 ④其它（ ）]

→ 可能的話，最好用節拍器來確定速度，愈準確愈好。如果是較為複雜的曲子，也可以在途中改變拍子。

Q. 歌曲是幾拍子？

[① 4 拍子 ② 3 拍子 ③其它（ ）]

→ 如果是填上歌詞的曲子，就要仔細確認一下韻腳。一定有可以和語言相對應的拍子。同樣的，如果目標是做出一首比較細緻複雜的曲子，也可以在途中改變拍子。

Q. 怎樣的編制？

[①樂團 ②自彈自唱（吉他、鋼琴等）③其它（ ）]

→ 明確地決定編制之後，就能清楚了解每種樂器的各自任務。例如「要在這裡加入吉他獨奏（solo）」等等。

Q. 從和弦還是旋律開始創作？

[①和弦 ②旋律 ③兩者同時進行 ④其它（　　　　　　　　　　）]

→ 想要有效引導作曲的各種想法，第一步就是找到自己最容易構思的方法。首先是仔細觀察各類型音樂的構造、以及經常使用的模式，培養自己擁有體察「這個時候會發出這種聲響」的能力。能力養成之後，就可以做到同時思考旋律與和弦了。

Q. 要用什麼樣的結構？

[①主歌 A ＋主歌 B ＋副歌 ②其它（　　　　　　　　　　　）]

→ 總之先將開頭的部分寫到一定程度，再想像整首歌曲的樣貌，應該就會知道接下來需要什麼。如果沒有什麼特別的想法，也可以先用主歌 A ＋主歌 B ＋副歌這種最基本的結構。

Q. 如何決定歌名？

[①歌名是「　　　　　　　　　　　　　　　　　　」②之後再決定]

→ 歌名其實相當重要。聽眾對於整首歌曲的印象，光是歌名使用的語氣或語感，就足以被定型。如果沒有什麼想法的話，之後再認真思考也沒關係。相當直接了當的歌名，或只傳達歌曲大致氛圍的歌名，兩者完全是天壤之別。這時候就是各憑音樂品味了。

2 作曲須知的 12個基礎知識

先從哼唱開始創作。然後，想加上一點編曲、還有各種樂器的聲音，也想要自由自在地駕馭和弦……，你是否也覺得愈是沉浸在樂曲創作的世界裡，愈容易深切感受到音樂知識的重要？這種時候就非常適合閱讀本 PART。本 PART 將從幾個需要耗費心力學習的作曲要點、以及必要樂理知識，進行廣泛地說明。內容相當充實，遇到疑問時可以當做百科全書查詢，或是想要進一步了解樂理時也非常實用。

(1) 音的讀法和變化音

　　各位知道我們平時隨口唱出的Do、Re、Mi、Fa、Sol、La、Si、Do，其實是義大利文嗎？音的讀法隨國家各有不同，在日本主要使用四種語言的讀法，分別是日文、德文、英文和義大利文（參照譜例1）。

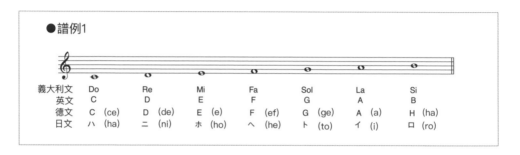

●譜例1

義大利文	Do		Re		Mi		Fa		Sol		La		Si	
英文	C		D		E		F		G		A		B	
德文	C	(ce)	D	(de)	E	(e)	F	(ef)	G	(ge)	A	(a)	H	(ha)
日文	ハ	(ha)	ニ	(ni)	ホ	(ho)	ヘ	(he)	ト	(to)	イ	(i)	ロ	(ro)

　　這裡要特別注意的是英文標示。在英文中，音名和基本的和弦名稱是採用同一套標示讀法，只要知道就會發現非常方便好用（詳細讀法請參照第150頁〔和弦名稱與讀法〕）。另外，在德文中Si的音是H（ha），但在英文中卻是B，像是這樣看起來完全不一樣、實際上是同一個音的情形，使用的時候務必要注意。

　　當改變這些音的音高時，就需要用到變音記號(#、♭、♮)。

● #…升記號（Sharp）：升高半音

● X…重升記號（Double Sharp）：比 # 再升高一個半音

● ♭…降記號（Flat）：降低半音

● ♭♭…重降記號（Double Flat）：比♭再降低一個半音

● ♮…還原記號（Natural）：將經過 # 或♭變化後的音還原至本位音的狀態。

　　另外，這些變音記號可以區分為「調號」或「臨時記號」（關於調性請參照第147頁）。調號就是在譜上表示樂曲調性組成音的記號，標示在

譜號（高音譜記號或低音譜記號等）的右側，直到變更的指示出現之前，經過調號改變的音都必須維持變化後的狀態。

　　相對的，臨時記號是用來表示原本不在該調中使用的變化音，有效範圍限定在該小節內。看實際的例子應該比較容易理解。下面譜例2中的調性是A大調，除了調號之外，好幾個地方都使用了臨時記號。

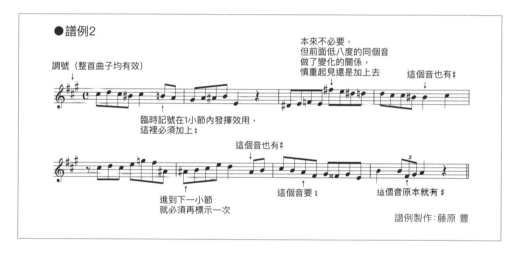

●譜例2

本來不必要，
但前面低八度的同個音
做了變化的關係，
慎重起見還是加上去

這個音也有#

調號（整首曲子均有效）

臨時記號在1小節內發揮效用，
這裡必須加上

這個音也有#

進到下一小節
就必須再標示一次

這個音要♮

這個音原本就有#

譜例製作：藤原　豐

　　另外，加上變音記號的時候，音的名稱也會改變，如下表。在日本，流行音樂（Popular Music）用的是英文，而古典音樂則是以德文為主（幾乎不使用義大利文）。

●表2

語言 / 記號	#	♭
日　文	加上「嬰」字。如嬰ハ(C#)、嬰二（D#）等	加上「変」字。如変ホ(E♭)、変イ(A♭)等
英　文	加上sharp。如C sharp(C#)、D sharp（D#）等	加上flat。如G flat(G♭)、A flat(A♭)等
德　文	加上is。如Cis(C#)、Dis（D#）等	加上es或是s。如Ces(C♭)、Des(D♭)、Es(E♭)、Fes(F♭)、Ges(G♭)、As(A♭)、B(B♭)(※)
義大利文	加上diesis。如Do diesis(C#)、Re diesis（D#）等	加上bemolle。如La bemolle (A♭)、Si bemolle (B♭)等

※在德文中，在H加上♭的音標記為B。不要和英文的B搞混了。
從表可知，日本常使用的「Do sharp」讀法，其實是英文和義大利文的混合。

(2)譜號和「中央C」

所謂譜號，舉「高音譜記號」來說，是表示五線譜中用來決定音高的記號，這裡我們要來確認另外一個具代表性的譜號，也就是「低音譜記號」（譜例1）。

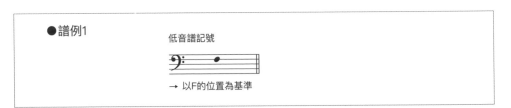

●譜例1

低音譜記號

→ 以F的位置為基準

低音譜記號的「F」指的就是F音。記號中的兩個點之間為F音，這個記號就稱為「低音譜記號（又稱F譜號）」。

另外，如果是像鋼琴的樂譜（＝大譜表），高音譜記號和低音譜記號連在一起使用的時候，有些音則是可以標示在高音譜記號或低音譜記號任一個譜號上。兩個譜號間的音高關係，就如下面譜例2。還有，譜例中的「中央C」，以鋼琴鍵盤來說就是鍵盤正中間位置的C（日文又稱做一點C）。

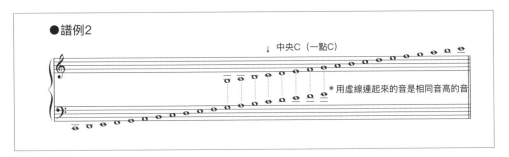

●譜例2

↓ 中央C（一點C）

* 用虛線連起來的音是相同音高的音

當然，增加加線（在五線譜上或下再畫的線）雖然可以標示出更高或更低的音，但要考慮是不是容易辨認。一般來說，高的音用高音譜記號、低的音則用低音譜記號來表示是通則做法。

除了上述之外，各位知道「譜號」還有什麼類型嗎？其中最具代表性的是「中音譜記號（總稱）」（譜例3）。譜號向內凹進去的那條線的位置正好是C音，也就是以C音為基準來表示的記號。這個C音的音高在第138頁的譜例2中是在「中央C」的位置。另外，中音譜記號可以根據情況上下移動到不同位置。下面的譜例3是其中的幾種代表。

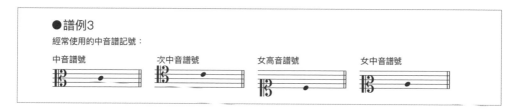

在譜例3中，中音譜號的使用頻率比較高，中提琴（Viola）記譜的時候也是經常使用中音譜號。

(3) 打擊樂器、爵士鼓的樂譜

爵士鼓（Drums）在記譜時，一般使用的是低音譜記號。然後會在開頭地方寫上「這個音是大鼓（B.D.）」等標示，這樣做演奏者比較容易理解（譜例1）。

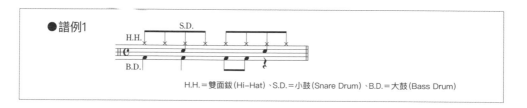

一般不會編進打擊樂組（Drum Section）的打擊樂器（Percussion），在記譜的時候，原理和爵士鼓一樣。當然也有不一樣的時候，一般比較常用次頁譜例2的記譜方式（管弦樂團有時候則會使用③譜號）。

除此之外，打擊樂器還有其他不同的標記方法。下面是加入打擊樂器實際使用的樂譜（譜例2）。

●譜例2

① 一種樂器時　② 兩種樂器時　③ 兩種以上的樂器時

打法不一樣的時候用特殊的音符標示

(4)吉他或貝斯的Tab譜

Tab譜是吉他或貝斯等弦樂器所使用的譜，譜採用琴弦按壓位置的記譜方式。因此，使用的並不是一般的五線譜，而是與琴弦數相同的樂譜（譜例1）。吉他是六條線，而貝斯通常是四條線（如果是五弦貝斯就是五條線）。一般來說，琴格（Fret）位置會用數字來標記。圖1這種譜是方便一眼看出吉他琴格與琴弦的按壓位置，稱為「和弦表（Diagram）」。

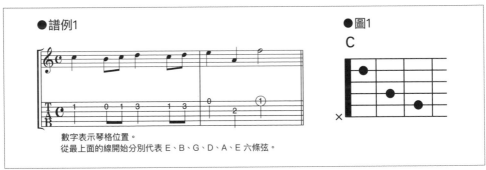

●譜例1　　　　　　　　　　　　　　　　　　　　●圖1

數字表示琴格位置。
從最上面的線開始分別代表 E、B、G、D、A、E 六條弦。

※詳細請見本書末頁附錄「吉他和弦一覽表」。

(5)節奏標記～音符、附點、連音符～

接下來，我們來看節奏的標示方式與意義。如果以4分音符為基準，各音符的長度就如同表1所示。

●表1

音　符		休　止　符		4分音符或4分休止符為1拍時的長度
𝅝	全音符	▬	全休止符	4
𝅗𝅥	2分音符	▬	2分休止符	2
♩	4分音符	𝄽	4分休止符	1
♪	8分音符	𝄾	8分休止符	$\frac{1}{2}$
♬	16分音符	𝄿	16分休止符	$\frac{1}{4}$
𝅘𝅥𝅲	32分音符	𝅀	32分休止符	$\frac{1}{8}$
𝅘𝅥𝅳	64分音符	𝅁	64分休止符	$\frac{1}{16}$

另外，附點（音符旁邊加上一點）是原本音符長度的1.5倍，複附點（音符旁邊加上兩點）則是代表1.75倍的長度（譜例1）。使用連音符（1個拍子分割成幾等分的狀態）時，可以用表2做為基準。

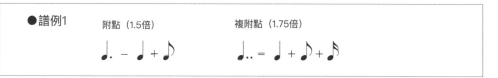

●譜例1　　附點（1.5倍）　　　　複附點（1.75倍）

●表2

基本音符	3 連 音	5 連 音	7 連 音
𝅝			
𝅗𝅥			
♩			
♪			

(6)你的曲子是幾拍子？

拍子是表示「音樂以幾拍為週期所構成」。也就是說，如果是1、2、3、1、2、3……就代表三拍子為一個週期。拍子是構成音樂的重要概念，因此這裡要來說明一下。

拍子通常記在譜表開始處的調號之後（譜例1）。分母表示以幾分音符（2、4、8、16……）為一拍，分子表示一小節有幾拍。

所有拍子之中使用頻率最高的4/4拍，大部分會用「C」這個省略符號來表示（譜例1右圖）。

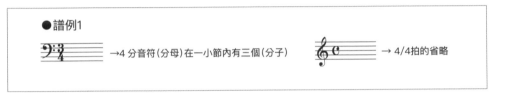

●譜例1

→4分音符（分母）在一小節內有三個（分子）　　→4/4拍的省略

一般來說，拍子分成三大類：

①單拍子　②複拍子　③混合拍子

單拍子指的是一般常見的2、3、4拍子，而複拍子是將單拍子中的一拍分割成三等分，再分別將它們看成是一個大的2、3、4拍子（6、9、12拍子等）。參照譜例2。

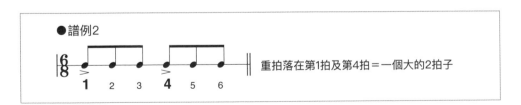

●譜例2

重拍落在第1拍及第4拍＝一個大的2拍子

1　2　3　4　5　6

另外，混合拍子是指由不同的單拍子混合而成的拍子。5拍子或7拍子等就是混合拍子。比方說如果是5拍子，可以看成是3+2或是2+3的週期（譜例3）。

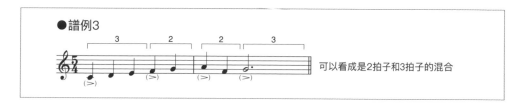

●譜例3

可以看成是2拍子和3拍子的混合

(7)音的強弱與其他記號

接著來說明音的強弱或重拍（Accent）等記號。請看下面的表1。

① *f*（Forte）和 *p*（Piano）

音的強度是用 *f*（Forte：強）和 *p*（Piano：弱）兩種記號來表示（順帶一提，樂器鋼琴的正式名稱是「Pianoforte」，這也是強弱記號名稱的由來，意思是從Forte到Piano都能廣泛表現的樂器）。

另外，如果要在力度強弱上做些微變化，例如做出「中強（弱）音」，就可以在強度記號前面加上 *m*（Mezzo的省略）。

●表1

極強	甚強	強	中強	中弱	弱	甚弱	極弱
fff	*ff*	*f*	*mf*	*mp*	*p*	*pp*	*ppp*

← 強　　弱 →

②其他的記號

　　除了強弱以外，為表現音符或音樂的進行狀態，還會使用各式各樣的記號。這當中有使用頻率特別高的記號，我將這些使用頻率較高的記號整理成一張表，請看表2。

●表2

記　號	中文名稱	代表意義
$\overset{>}{\bullet}$	重拍、強拍	彈奏時帶有強勁的力度
$\overset{\cdot}{\bullet}$	斷奏	將音切得很短
$\overset{-}{\bullet}$	持續音	將音彈滿整個長度
sf	突強	該音特別強
fp	強後突弱	強後立即轉弱
crescendo	漸強	逐漸增強
diminuendo	漸弱	逐漸減弱
ritardando	漸慢	逐漸變慢
accelerando	漸快	逐漸加快
a tempo	原速	回到原本的速度
legato	連奏	音與音之間不間斷的圓滑奏法
$\overset{\frown}{\bullet}$	延音	將音延伸至平常的2～3倍長度
Ped.	右踏板	鋼琴用的記號。 踩下右踏板可讓音延長
8va	高八度	高八度演奏
8va bassa	低八度	低八度演奏
ad lib.	即興	ad libitum的省略。 自由即興演奏不會寫入樂譜的旋律

(8)用度數測量音的距離

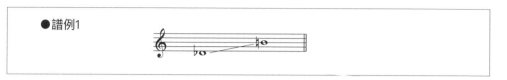

●譜例1

　　各位知道譜例1的兩音距離有多遠嗎？如果可以立刻回答「增6度！」的話，這部分就可以跳過（要是完全沒有概念，請看下面的說明）。

　　大致來說，假設有兩個音，而這兩個音的距離＝音的開展程度就稱為「音程」。音程一般用度數來表示，有以下幾種類型。

●大音程…大2、3、6、7度

●小音程…小2、3、6、7度

●完全音程…1、4、5、8度

　　還有就是從這些音程衍伸出來的變化音程，有增音程和減音程。之所以會有這麼多種名稱，和音的頻率比例有關。由於非常的複雜，這裡只說明度數的計算方法（想了解的人請自行上網查找資料，或閱讀音樂理論的書籍）。

　　譜例2是僅用鋼琴白鍵部分就可以彈奏的音程。這些音的距離如果增加或減少，單位名稱也會隨之改變。

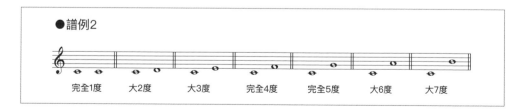

●譜例2

完全1度　　大2度　　大3度　　完全4度　　完全5度　　大6度　　大7度

這些變化可以用以下的式子來表示。

● 大音程－一個半音(鍵盤)＝小音程

● 大音程＋一個半音＝增音程

● 完全音程－一個半音＝減音程

● 完全音程＋一個半音＝增音程

● 小音程＋一個半音＝大音程

● 小音程－一個半音＝減音程

　　還是覺得不太理解的話，也可以直接用鍵盤來數，看音與音之間含有幾個音，就可以知道是什麼音程。舉個例子，已知C和E是大三度音程，意思是這兩個音也包含在內就是有5個琴鍵，或者說兩音距離5個琴鍵。依此類推，與D構成大三度關係的音，就是往上數第5個琴鍵的F#（請參照下面圖1）。

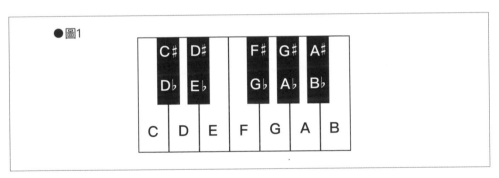

● 圖1

　　距離的增加或減少會讓單位改變……次頁的譜例3是以C音為基準所形成的音程關係。

●譜例3

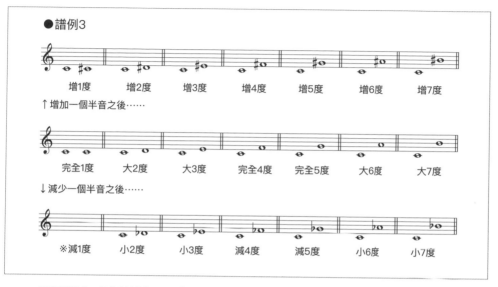

增1度　增2度　增3度　增4度　增5度　增6度　增7度

↑增加一個半音之後……

完全1度　大2度　大3度　完全4度　完全5度　大6度　大7度

↓減少一個半音之後……

※減1度　小2度　小3度　減4度　減5度　小6度　小7度

※ 通常減1度會被視為是不存在的音程。另外，譜例3中省略了倍減、倍增音程、以及複音程（1個八度以上的音程）。還沒熟練音程的人，可以利用譜例3來練習計算音的距離。

(9)輕鬆理解調性的結構

　　要理解調性的結構，首先必須知道「音階（Scale）」。音階是指音的排列，就以我們經常使用的「CDEFGABC」為例。這個音階中的每個音間隔，如譜例1所示。

●譜例1

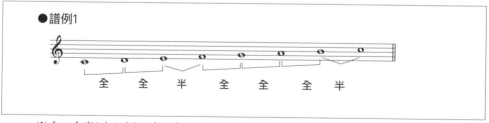

全　全　半　全　全　全　半

※全＝全音（大2度）、半＝半音（小2度）

　　譜例1的音程排列方式稱為「大調音階（Major Scale）」。簡單來說，大調音階主要是用在「大調」中。譜例1的起始音是C，所以就是「C大調」。以同樣的音程關係排列，當換成G為起始音時，就會變成「G大調」（譜例2）。

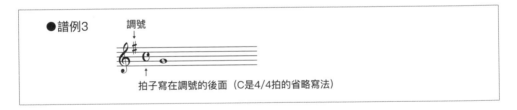

●譜例2

　　如譜例2所示，G大調的F都會加上♯記號。不過，每次出現F時都要加上「♯」很麻煩……因此通常會將♯記號寫在譜表開頭，代表這首曲子所有的F都要升半音，也就是所謂的「調號」（譜例3）。依此類推，將C～B的十二個音都分別當做起始音時，就會形成十二個大調。

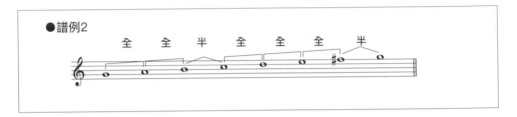

●譜例3

調號

拍子寫在調號的後面 （C是4/4拍的省略寫法）

　　接下來我們來看小調。小調通常以自然小調音階（Natural Minor Scale）為基本的音階（譜例4）。

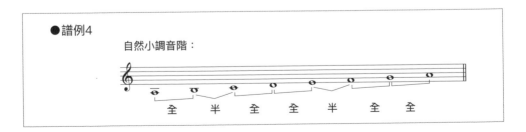

●譜例4

自然小調音階：

　　如果將譜例4的音階改用其他的音當做起始音，就可以像大調一樣得出十二個小調。但在小調中，通常會將第7個音硬是往上升半音，這樣可以加強往下一個音——也就是主音——前進的推進力。此時，被升上半音的音稱為「導音」，有「導入主音」的功能。另外，因導音而產生變化的音階稱為「和聲小調音階（Harmonic Minor Scale）」（譜例5）。

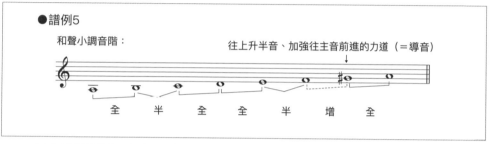

●譜例5

和聲小調音階：

往上升半音、加強往主音前進的力道（＝導音）

全　半　全　全　半　增　全

※大調音階的第7音也稱為導音。

　　在小調中，經常會並用和聲小調音階與自然小調音階，因此導音通常不會標記在調號上，而是用臨時記號標示（譜例6）。雖然有點複雜，但是在思考和弦時應該以和聲小調音階為主，代表這是「和聲」——也就是Harmony——用的小調音階（參照第44頁b-1）。

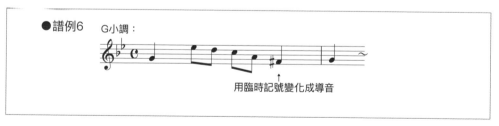

●譜例6　G小調：

用臨時記號變化成導音

關於調性請參照本書第10頁「調號與音階一覽表」。

調名的標示方式通常採用外文名稱，在日本主要是使用英文和德文。爵士樂或流行樂一般使用英文，古典音樂則多半使用德文。通用標示方法最好記起來（譯注：台灣主要以英文為主）。

中　文	大調 例：C 大調	小調 例：C 小調
德　文	dur 例：C dur	moll 例：c moll（☆）
英　文	Major 例：C Major	minor 例：C minor（★）

（☆）音名用小寫表示。（★）音名用大寫表示，但「minor」的m則用小寫。

(10)和弦名稱的讀法
A：三和弦（三和音）是基本！先學會四種和弦類型

和弦名稱是為簡化和弦所創造出來的標示法。可以說沒有比這個更方便的做法了，不過剛開始還不熟悉很容易混亂。我會盡量用容易理解的方式依照順序說明。

①請看譜例1，每個音被標上不同的字母。變化音則是在這些音加上♭或♯記號。

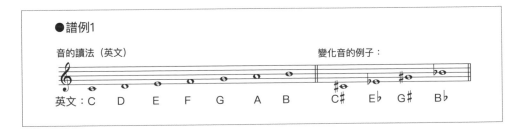

●譜例1

音的讀法（英文）　　　　　　　　　　　　變化音的例子：

英文：C D E F G A B　　C♯ E♭ G♯ B♭

②將這些音當做根音（最低的音），中間各跳過一個音（例如C‧E‧G）來排列的話，就可以組成三和弦（Triads，組成音有三個音）。依照這個原理組合而成的和弦名稱，大致上分為表1的四種類型。

●表1

組成音	標　記	讀　法	音　程
	C C major、C△	C major triad （C為一般說法）	小3度 ＋ 大3度
	Cm C minor、C−	C minor traid （C minor為一般說法）	大3度 ＋ 小3度
	Cm(♭5) C dim、C−5	C minor flat five 或是 C minor minus five	小3度 ＋ 小3度
	Caug C+、C+5	C augmented	大3度 ＋ 大3度

※粗體字是常用的寫法和讀法。

　　表1中，「大3度」、「小3度」是表示音和音之間的距離單位。這是了解音樂結構的重要單位，覺得很難背下來的人，也可以用「音和音之間總共夾了幾個音」的方式來記憶。只要不斷地彈奏並用心聆聽，有時候耳朵比較能快速記住音的感覺。

B：只要記住「7度音」的聲響，就不用害怕使用七和弦！

　　相對於由三個組成音所構成的三和弦（Triads）而言，七和弦（7th Chords）則有四個組成音。這樣就足以形成各式各樣的變化。但這裡該注意的重點在於兩種類型的7度音程。雖然都是從根音開始往上加一個7度音，但這個距離（＝7度）主要有大7度和小7度兩種音程。前述的四種三和弦再加上這兩種7度音程，總共是八個類型的七和弦（表2）。

●表2

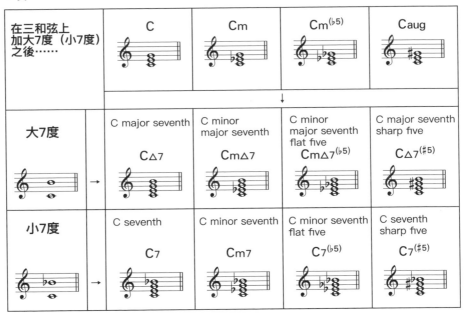

●譜例2

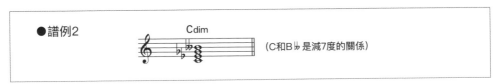

Cdim　（C和B♭是減7度的關係）

只要將以上共計13種類型的和弦名稱都記下來，就能對應大部分的歌曲了。請再重看一遍表2，將這些和弦牢牢記住（關於延伸音〔Tension〕的標記法，請參照第66頁）。

(11) 認識樂器的音域

習慣使用鍵盤樂器或吉他作曲的人，往往都會陷入一個盲點⋯⋯就是會寫出實際樂器無法發出的高（低）音。當然，你可以說因為是使用合成器（Synthesizer）演奏，所以完全沒有問題。不過，想要作曲走得遠又廣，最好還是了解一下各種樂器的音域。這裡會舉一些例子說明樂器的音域和特徵。首先在考慮音域的時候，有以下兩個重點。

① 每種樂器都有自己擅長或不擅長的音域

彈奏鋼琴或吉他的人好像都比較少留意到其他樂器的存在，尤其是管樂器的手指運作（＝運指）或是樂器本身的構造關係，有時候會因為音域的關係而無法演奏速度快的過渡樂句（Passage）。

② 有些樂器因為音域關係而無法控制強弱

這也是基於構造上的理由。尤其是管樂器都有一個明顯的特徵，也就是受限於音域的關係，有時候只能發出強音或弱音。

如果有指定要用幾個特定的樂器來作曲，就有必要掌握這兩個重點。但是，每個樂器的音色都有自己的個性，音域或性能上的特徵也是各不相同、各具特色。我將較為常用的樂器做了一個音域和特徵的總整理，請看次頁表。

另外，在音域表1～3中，除了低音提琴（Contrabass，又稱Double Bass）之外，都是利用記譜音來標記（關於記譜音請參照第156頁）。

●音域表1

〈木管樂器〉

特徵：
●愈是低音愈難表現 *f* 的感覺。還有，愈是高音愈難表現 *p* 的感覺。可以和許多樂器搭配，可擔當主角也可擔當配角，擁有清澈的音色。

Flute

●相較於其他樂器，整體來說比較難表現弱音。擁有存在感很強的甜美音色。尤其是吹主旋律的時候，就能發揮帶領旋律的角色。

Oboe

●強弱表現優異，從 *pp* 到 *ff* 的強弱音不論在哪種音域都能比較自由地表現出來。由於音域廣泛，聲音多少會有點落差。整體來說，音色柔和，容易與其他樂器搭配，可以使用在各式各樣的場合。

Clarinet in B♭

●相較於其他樂器，歷史雖然較短，但具備各式各樣的性能。表現力也相當豐富，硬要說的話就是低音和高音多少比較難表現出 *p* 的感覺。

Alto Sax. in E♭

●相較於其他樂器，整體來說比較難表現弱音。帶有厚重的音色，做為低音的支柱而成為不可或缺的角色。另外，幾乎不會用到必須以高音譜記號來記譜的高音域。

Bassoon

※Flute=長笛、Oboe=雙簧管、Clarinet in B♭=降B調單簧管、Alto Sax. in E♭=降E調中音薩克斯風、Bassoon=低音管（巴松管）

● 音域表2
〈銅管樂器〉

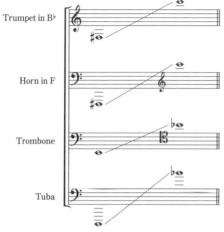

Trumpet in B♭

Horn in F

Trombone

Tuba

特徵：
● 擁有非常響亮的音色。此外，弱音器（Mute）的種類也很多，可以產生多樣的音色。幾乎不會使用音域的上限和下限部分。

● 弱奏時聲音柔和，強奏時力道很強。音域雖然很廣，但較不擅長超過八度的跳躍。此外，幾乎不會使用音域的上限和下限部分。

● 厚重的音色支撐著低音。可以發出非常大的聲音，也可以發出柔和的弱奏。適合演出滑奏（Glissando）。

● 可以發出非常低的音。因為樂器太大容易被誤解，實際音色柔和，操控性也極佳。在管弦樂團中，常與長號配合以高低八度齊奏（Octave Unison）的方式支撐著低音。

※Trumpet in B♭=降B調小號、Horn in F= F調法國號、Trombone=長號、Tuba=低音號
＊法國號在低音譜記號＝往上4度，高音譜記號＝往下5度的音是實際音。

● 音域表3
〈弦樂器〉

Violin

Viola

Violoncello

Contrabass

弦樂器整體：
● 很容易拉出音域的下限，但愈接近上限就愈加困難。尤其是最高音附近的音域，演奏有難度。不過，還是各憑演奏技巧，也有能拉出比表上更高的音。另外，也可能透過泛音技巧（輕觸琴弦使琴弦藉由不同的振動頻率比產生泛音的技巧）來發出高音，但無法演奏快速的過渡樂句。

＊為求方便，低音提琴是用實際音來標記，其實原本是比記譜音還要低一個八度的移調樂器。

※Violin=小提琴、Viola=中提琴、Violoncello=大提琴、Contrabass=低音提琴

(12)什麼是「移調樂器」？

所謂「移調樂器」，簡單說就是「實際音（實際發出的音高）和記譜音（樂譜上寫的音高）不同的樂器」。擁有這種性質的樂器相當多，特別是管樂器就有各式各樣的移調樂器。在不了解移調樂器的情況下，寫譜或是照著樂譜彈奏，就可能變成令人意想不到而且非常奇怪的音樂，必須小心留意。

移調樂器大致上分成以下兩種類型。

A：發出比記譜音低（或高）1～2個八度音的樂器

考量到極端低音（或高音）樂器的便利性，有些會採用高（低）一個八度來記譜。例如低音提琴或倍低音管（低音巴松管，義大利文為Contrafagotto，英文為Contrabassoon）等等。樂器名稱若是「Contra」開頭，大部分都是高一個八度記譜的移調樂器。此外，各位或許也會感到意外，吉他和貝斯原來也是高一個八度記譜的移調樂器。

相反的，也有實際音比較高所以採用低一個八度記譜的樂器。短笛（Piccolo Flute，通稱Piccolo）、高音單簧管（Piccolo Clarinet）等等，名稱裡有「Piccolo」的樂器大多都是低一個八度記譜。另外，鐵琴（Glockenspiel）等鍵盤類打擊樂器，因為本來的音太高，因此有時候會低1～2個八度記譜。特殊樂器的記譜最好在樂譜前面標注「這項樂器比實際音低一個八度記譜」，這樣對演奏者來說比較有幫助。

B：發出和記譜音不同音名的樂器

這裡以降B調銅管樂器（小號〔Trumpet〕、單簧管〔Clarinet〕、次中音薩克斯風〔Tenor Saxophone〕）為例。請看譜例1。

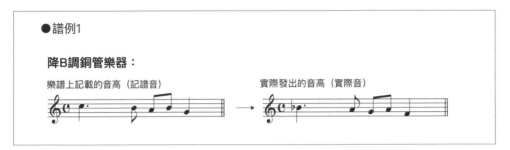

●譜例1

降B調銅管樂器：

樂譜上記載的音高（記譜音）　　　　　　實際發出的音高（實際音）

各位是否看出來了呢？也就是說，降B調銅管樂器實際上是發出比譜上記載的音低大2度的音。說得更具體一點，吹奏C音的時候實際上是發出B♭的音（譜例2）。

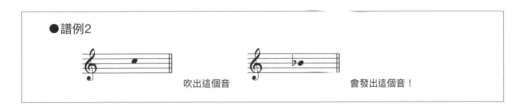

●譜例2

吹出這個音　　　　　　　　　　　　　　　會發出這個音！

使用這些移調樂器的時候，要像樂譜上的正式名稱「Trumpet in B♭」那樣，在樂器名稱後面加上該調的基準音（國中的音樂課都有吹過中音直笛〔Alto Recorder〕吧，這項樂器本來是F調的移調樂器，也就是「Alto recorder in F」）。

不過，為什麼會有這種樂器呢？其中的一個原因是因為這些樂器可以「交替」。想像一下以下的狀況也許更容易理解。

　　某種樂器A被發明出來了 → 另一種基本構造相同、演奏方法也相同，唯整體大小稍微不同的樂器A'也被製造出來了 → A和A'的形狀幾乎一樣，A的演奏者當然也能演奏A'（樂器之間可以交替）→ 但按住相同的調，A'發出的音卻比A低半音（明明是同樣的指法，發出的音卻低半音）→ 記住音高太過複雜麻煩 → 以指法來決定音高比較容易！（例如C音永遠是這個指法）在樂譜上只寫實際移調後的音就好！→ 增加作曲家的負擔……。雖然有點像是流水帳，不過這是實際發生過的歷程。在音樂的漫長歷史中，已經習慣採用移調記譜法了。

　　我們再透過例子想想看。假設現在想要讓法國號（French Horn，一般稱為Horn）這個in F的移調樂器，照著下面譜例3的①來演奏時，應該如何記譜呢？

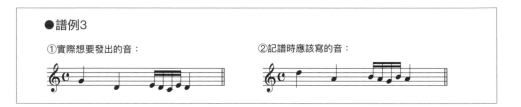

●譜例3

①實際想要發出的音：　　　　　　　　②記譜時應該寫的音：

　　所謂「in F」也就是「譜上寫C音，實際是發出F音」（法國號的情況則是發出比C的位置還要低的F音）。C和F的距離是完全5度。也就是說，如同譜例3的②，記譜時將全部的音都往上移完全5度即可。另外，在這種情況下，除了法國號之外，調號也需要移調。例如，演奏C大調的曲子時，降B調樂器只要演奏D大調的樂譜就可以了（法國號習慣上不使用調號。還有，根據不同的音樂曲風而定，單簧管或小號也有不使用調號的傾向）。

　　移調樂器大致分成截至目前為止所介紹的 A 和 B 兩種類型。以下是這兩種類型的代表樂器範例。

A：以低一個八度（或是高一個八度）來記譜的樂器

　　以低八度來記譜：短笛（Piccolo）、鍵盤類打擊樂器（也有以低兩個八度記譜的樂器）等。

　　以高八度來記譜：低音提琴（Contrabass，又稱 Double Bass）、倍低音管（低音巴松管，Contrafagotto，又稱 Contrabassoon）、吉他、貝斯等。

B：以移調來記譜的樂器

　　各種單簧管（Clarinet，in B♭、in A、in E♭等等），英國管（English Horn，in F），法國管（French Horn，in F）。

　　小號（Trumpet，in B♭等），各種薩克斯風（Saxophone，高音＆次中音〔Soprano & Tenor〕＝ in B♭、中音＆上低音〔Alto & Baritone〕＝ in E♭）等。

　　此外，也有像低音單簧管（Bass Clarinet）或上低音薩克斯風（Baritone Saxophone）那樣，先提高一個八度再移調來記譜的樂器＝上述 A 和 B 的綜合型，請務必留意。

COLUMN
3

填上歌詞時的重點

作曲本來就是很自由、不受任何約束的行為。因此,什麼樣的歌詞配上什麼樣的旋律都可以。這樣說好像有點直接,我的意思是不要被常識或規則受限自己的創作,創造新的表現方式才是創作的本領所在。這裡將以此為前提來介紹幾個填詞時該注意的重點。

(1)語言的聲調意外重要?

每種語言都有自己特有的聲調(單字或句子的音調起伏)。例如日文的「こんにちは」(KON-NI-CHI-WA,你好、午安),會用下面譜例1的聲調來發音。

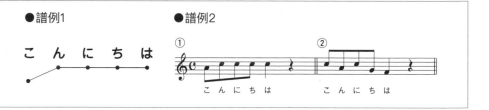

●譜例1　　　　　　　●譜例2

當然,沒有人規定歌詞只能寫國語。填入任何國家、或是任何地方的語言都可以。不論是哪種語言,配上沒有違反聲調的旋律,對聽眾來說才能很自然地接收歌詞的意境。請看「こんにちは」的例子,譜例2的①和②,哪一個比較自然呢?

大多數的人應該都會覺得①比較自然吧？（當然，每個人的感受不太一樣，覺得②比較自然也沒有錯）。總而言之，針對一種語言，將自己覺得比較自然的聲調應用在旋律裡的做法，可以說是一種訣竅。

(2)將句子切斷後，意思就差遠了！

如果因為旋律硬是將一個句子斷開，有時候歌詞本身的意思就會變得很難理解。也就是說，明明是連續的詞彙，若從中間切斷，聽起來就會很不自然。舉個例子，請看下面的譜例3，假設有句歌詞是「あなたがこいしい（A-NA-TA-GA-KO-I-SHI-I，我很想念你）」，③的「あなた（你）」和「こいしい（想念）」分別是不斷開的唱法。但④則是在句子中間放入休止符，句子被切斷後就變得不容易理解歌詞的意思了（不過有時候反而很有效果……）。

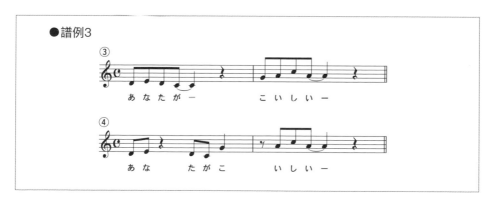

●譜例3

以上就是為旋律填上歌詞時的重點。不過，這些充其量只是「填詞要點」。所謂的創作應該是完全不受這些「禁止事項」所拘束，可以自由自在發揮才能的行為。對自己來說若是必要表現的東西，就必須以此為重。

使用音序器吧

你會利用合成器（Synthesizer）或電腦，將自己寫好的旋律或曲子播放出來聽聽看嗎？

在日本，近年小學的電腦課中已經有數位音樂製作的課程。課程內容是教導使用音序器（Sequencer）軟體程式逐格輸入音符，再用自己喜歡的樂器音色播放出來，或加入吉他、貝斯、鼓、鍵盤（Keyboard）等樂器，產生合奏效果。現在的課程真好玩呢。

即使沒有軟體音源或音序軟體，一般電腦裡也會安裝堪用的軟體。即使都沒有，也可以在網路下載到免費軟體。跟過去比起來，現在已經是很方便將自己寫好的曲子播放出來聆聽的時代了。如果努力賺錢購買軟體，藉由錄音介面（Interface）或麥克風輸入功能，就可以重現真實樂器演奏或歌聲。另外，只要稍微研究軟體操作說明書，具備一些技術，就有可能在虛擬環境中和壯觀的管弦樂團共演。以前的器材價格昂貴，幾乎都可以買房買車……現在若要一次付清也不算太大負擔，大概就像過年採買的程度。而且不但性能佳，操作方法也不會太複雜，介面設想十分周到。

使用「電腦音樂」創作、在器材使用上已經很熟練的人，之後會碰

到的問題可能是「如何才能做出比較接近真實樂器的臨場感」。接下來，請容許我（筆者之中上了年紀的那位）花一些篇幅來談我的親身經驗。

　　一般來說，要重現吉他或吹奏樂器（管樂器）的氛圍非常困難。事實上也確實是這樣。例如，用一把吉他完美重現由各式各樣的技巧所營造出來的氛圍，就相當有難度。就算只是輸入一個切音、推弦、滑弦等，也需要花上一些時間。如果是用MIDI鍵盤輸入的話，怎麼聽都會像「用鋼琴彈出來的吉他聲音」，與其這樣還不如請一名樂手住進自己家裡24小時待命，不管時間上還是精神上都輕鬆許多……我自己是這麼想的（也許有點誇大）。

　　管樂器也是一樣，例如木管樂器，每種樂器的發聲和吹出聲音的時間點都有微妙的差異。因此，當各個樂器同時齊奏時，就會顯得很零亂，而且聲音會互相影響干擾，以致更難重現合奏的美妙之處。總之這是最困難的部分（但是細膩地重現實體樂器聲是很重要的技巧，如果能利用所學知識或技術成功重現出來，肯定很有成就感）。

　　沒想到在我年紀漸長後還能發現這項新的樂趣（遺憾的是並不是逐格輸入吉他音符的技巧有了飛躍性的進步）。不管怎麼說電腦就是機器，不要刻意隱藏它在音色上的缺陷，強調出來反而比較好。意思是「就讓它展現人類辦不到的事情，這樣對雙方都好……」。

　比方說，平時不會想到的快速過渡樂句（Passage）、音程呈現令人難以置信的激烈跳躍、讓每個音都改變調音（Tuning）或泛音結構、吹奏連續的音階營造因音的不同而產生明明只有一項樂器，卻好像是在不同場所演奏出來的距離感、花時間嘗試運用滑音（Portamento）或是超出可聽範圍的低頻率……可以使用的小技巧非常多。認真嘗試這些小技巧，一定會獲得「這是什麼？？好奇怪！！但好像滿好玩！」的新發現。

　但是，凡事有如「祇園精舍的鐘聲※」，好景不常。極端的事物總會在不知不覺中令人感到煩膩。變得比較成熟之後，我決定回來研究如何利用電腦的特性輔助音樂創作（很可惜，我那時候的逐格輸入吉他音符還沒有很厲害）。

　這本書也有提到的，每種樂器都有自己的實用音域、以及較為輕鬆演奏的音域，相反的，因為不同樂器有各自不同的限制，多少存在一些比較難以演奏的音域。這時候可以試看看反向操作，讓樂器演奏一般很少使用的極端音域（極端高或極端低等），如此一來的確就能產生完全沒聽過的刺激音質。有些音源軟體在極端音域也有發不出聲音的時候，也只能盡量調整各種軟硬體設定，才能完善發聲。

　例如，用鋼琴的最高音發出低音管（巴松管）或大鼓的聲音，會產生緊張感非常高的高音；相反的，如果用比鋼琴最低音更低的音來發短笛（Piccolo）的聲音，就有可能產生彷彿來自於地獄的龍捲風，令人渾身顫抖、充滿恐怖感的聲音。

在各種嘗試的過程中，心情上也會慢慢產生「咦？這是什麼？第一次碰到！」的愉悅感。

這也是機器（電腦）才能做到的事情。真的很不可思議……人類透過機器不斷累積各種經驗，如今機器已經變成人類不可或缺的命運共同體。機器是一個能幫助你寫出嶄新原創聲音的好夥伴。請積極做各式各樣的嘗試，找出你和機器的最佳合作方式。

譯注：出自《平家物語》第一句「祇園精舍之鐘聲，有諸行無常之響」。

COLUMN
5

用「主歌 A」＋「主歌 B」＋「副歌」寫出一首歌曲？

(1)各個段落的功能

　　主歌A＋主歌B＋副歌的形式是最典型的歌曲結構。首先，我們來看各個段落的旋律功能。

　　主歌A：整首歌曲的主幹。在歌曲開頭提示聽眾「這首歌是什麼樣的歌曲」（標準：8小節）。

　　主歌B：朝著副歌前進，並漸漸提高期待感（標準：8小節）。

　　副歌：整首歌的高潮部分，通常需要做出某種情緒抒發（也就是情緒氣勢往上衝）的感覺（標準：8～16小節）。

　　想創作一首完整的歌曲，就必須了解上述各項功能，並依此模式來完成歌曲。接下來，我們來檢視各個段落的內容。

(2)主歌A要和副歌做出區別！

　　主歌A是整首歌曲的「基底」，也是決定曲子開頭的氣氛、所謂「主幹」的部分。主歌A的重點在於「要和副歌做出區別」。為順利進入歌曲高潮部分，也就是副歌，必須要在主歌A和副歌之間分別做出不同的氣氛（如果主歌A和副歌的曲調太接近，就會發生「破哏」的情況）。

　　比方說，如果副歌的音域比較高，而且節奏激烈的話，主歌A就要

使用比較平穩的低音域⋯⋯類似這樣，寫歌時必須有這方面的考量（不過，有關和弦進行的部分則不在此限。實際上有很多歌曲的主歌A和副歌都使用同樣的和弦進行）。

(3)主歌B是決勝關鍵！

其實，這種構成中最困難的部分是主歌B。如同前面所述，主歌B是主歌A與副歌的「媒介」，同時也有「提高期待感」的功能。因此，這裡做出什麼樣的氛圍，就會影響整體音樂給人的印象。

那麼，實際上要怎麼寫主歌B呢？主要有以下兩點考量。

①：做為主歌A的發展型。基本上和主歌A相同，但是可以再加上一些變型。所以不稱B，改稱A'（A dash）比較恰當。
②：設定成和主歌A不同的旋律。有一點相近也沒有關係，基本上要和主歌A做出區別，可以透過突然改變氣氛來產生意外感。

不管是選擇上述①或②哪一種模式，兩者的共通點在於，主歌B具有「提升對副歌的期待感」的重要作用。為此，除了旋律之外，和弦進行也要仔細推敲，做出慢慢發展下去的氛圍。為了達到這個目標，要有實驗精神的心理準備。而節奏或是旋律的音域，也要朝著副歌漸漸提高熱情，時時想著如何做出層次堆疊是作曲訣竅之一。

(4)副歌不只要「顯眼」更要「亮眼奪目」

前面已經多次說到，副歌就是整首歌的高潮，也因此必須透過整首歌最明顯的節奏和高音域等來吸引聽眾的注目。那些暢銷歌曲

之中大部分到了副歌就會延長高音「啊～～～♪」帶動聽眾的情緒。當然，這並不是萬用做法，其他像是節奏或和弦進行等也十分重要，至少要做出一個比主歌A或主歌B更具特徵的段落。總之，必須展現要讓副歌在整首歌曲中最為亮眼奪目的意圖（相反的，讓副歌在整首歌曲中呈現最平靜的段落也是一種搶眼的表現手法。多做幾首之後就可以多方嘗試看看）。

最後，我將COLUMN 5的內容整理成下面的圖。

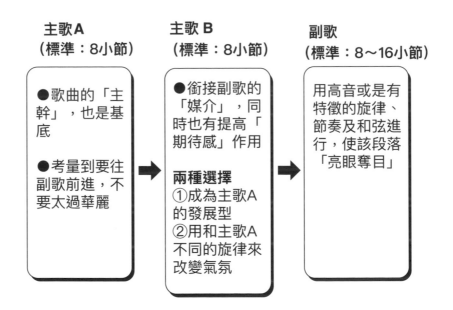

主歌A
（標準：8小節）

主歌 B
（標準：8小節）

副歌
（標準：8～16小節）

●歌曲的「主幹」，也是基底

●考量到要往副歌前進，不要太過華麗

●銜接副歌的「媒介」，同時也有提高「期待感」作用

兩種選擇
①成為主歌A的發展型
②用和主歌A不同的旋律來改變氣氛

用高音或是有特徵的旋律、節奏及和弦進行，使該段落「亮眼奪目」

音樂技巧索引

本頁將本書所有「音樂示範」整理成索引。請翻到前面頁數，複習各種技巧。

曲目 01 C 大調 4/4 拍……17

曲目 02 節奏譜 A、B 交互並列……19

曲目 03 節奏譜 A、B 按不同順序編排
……19

曲目 04 三種節奏模式的編排……21

曲目 05 在最後一小節加上 D……22

曲目 06 變型例寫 8 小節旋律……27

曲目 07 連接音的處理：預告……31

曲目 08 8 小節以上的曲子示範……33

曲目 09 終止式的編排（1）……44

曲目 10 終止式的編排（2）……44

曲目 11 推進曲子往下走的屬和弦……45

曲目 12 和弦進行填入旋律……46

曲目 13 借用和弦範例……51

曲目 14 使用七和弦編寫旋律……55

曲目 15 七和弦或次屬和弦寫 8 小節旋律
……57

曲目 16 三全音代理寫 8 小節旋律……61

曲目 17 共同和弦範例……63

曲目 18 用轉調技巧寫旋律……65

曲目 19 延伸音範例……69

曲目 20 分割和弦、和弦動音線寫旋律
……73

曲目 21 音符填滿的範例……78

曲目 22 善用休止符的範例……79

曲目 23 善用 8 分音符搶拍的範例……79

曲目 24 節奏組樂譜範例……81

曲目 25 節奏細碎範例 82

曲目 26 用跳動節奏寫旋律……83

曲目 27 和弦動音線範例……85

曲目 28 低音順降進行中用伊奧利安音階
……86

曲目 29 製造副旋律範例……90

曲目 30 分散和弦範例 (1)……91

曲目 31 分散和弦範例 (2)……92

曲目 32 背景伴奏範例……94

曲目 33 重複樂句範例 (1)……95

曲目 34 重複樂句範例 (2)……96

曲目 35 凸顯旋律範例 (1)……97

曲目 36 凸顯旋律範例 (2)……98

曲目 37 強力和弦範例 (1)……101

曲目 38 強力和弦範例 (2)……101

曲目 39 炒熱氣氛的範例……103

曲目 40 大量用延伸音範例……105

曲目 41 屬七和弦奏法範例……106

曲目 42 Two–Five 進行範例……107

曲目 43 巴薩諾瓦風範例 (1)……110

曲目 44 巴薩諾瓦風範例 (2)……110

曲目 45 巴薩諾瓦典型和弦模式……112

曲目 46 電腦音樂範例……113

曲目 47 流行鐵克諾機械式聲響範例……114

曲目 48 詹姆士・布朗風格吉他技巧……116

曲目 49 放克典型的低音線……117

曲目 50 放克的鼓組節奏範例……118

中日英名詞翻譯對照表

中文	日文	英文
二劃		
七和弦	セブンス・コード	Seventh Chord
八度音	オクターブ	Octave
三劃		
三和弦	トライアド・コード	Triad
下屬和弦	サブドミナント	Sub Dominant
小和弦	マイナー・コード	Minor Chord
三全音代理	代理コード	Tritone Substitution
四劃		
分割和弦	分数コード	Slash Chord
分散和弦	アルペジオ	Arpeggio
五劃		
主和弦	トニック	Tonic
主奏合成器	リード・シンセ	Lead Synth
六劃		
先現音	先取音	Anticipation
共同和弦	共通和音	Common Chord
同音連彈	同音連打	Repeated Note
次屬和弦	セカンダリー・ドミナント	Secondary Dominant
七劃		
低音譜記號	ヘ音記号	Bass Clef
尾奏	エンディング	Ending
把位	ポジション	Position
八劃		
和弦音	コード・トーン	Chord Tone
和弦動音線	クリシェ	Cliché
延伸音	テンション	Tension
非和弦音	ノン・コード・トーン	Non-Chord Tone
和聲小調音階	ハーモニック・マイナー・スケール	Harmonic Minor Scale
九劃		
奏鳴曲式	ソナタ形式	Sonata Form
重拍	アクセント	Accent
重複樂句	リフ	Riff
十劃		

借用和弦	準固有和音	Borrowed Chord
弱起拍	アウフタクト	Anacrusis
級進	順次進行	Conjunct Motion
記譜音	記音	Transposed Pitch
高音譜記號	ト音記号	Treble Clef
十一劃		
副旋律	対旋律	Counter Melody
終止式	カデンツ	Cadence
連接（音）	つなぎ	Pickup Note
動機	モチーフ	Motive
旋律線	メロディ・ライン	Curve,Line
強力和弦	パワー・コード	Power Chord
十二劃		
琶音器	アルペジエーター	Arpeggiator
十三劃		
塊狀和弦	ブロック・コード	Block Chord
節奏組樂譜	マスター・リズム	Master Rhythm
節奏模式	リズム・パターン	Rhythm Pattern
經過減和弦	パッシング・ディミニッシュ	Passing Diminished Chord
跳進	跳躍（進行）	Disjunct Motion
過渡樂句	パッセージ	Passage
十四劃		
實際音	実音	Concert Pitch
模式	パターン	Pattern
漸強	クレッシェンド	Crescendo
十五劃		
樂句	フレーズ	Phrase
調性（順階）和弦	固有和音	Diatonic Chords
十七劃以上		
聲調	イントネーション	Intonation
轉位	転回形	Inversion
譜號	音部記号	Clef
屬和弦	ドミナント	Dominant
變化音	派生音	Accidental
變音記號	変化記号	Accidental

【吉他和弦表】

Root（根音）	C	C♯(D♭)	D	D♯(E♭)	E
Major Triad（大3和弦）	C	C♯	D	D♯	E
Minor Triad（小3和弦）	Cm	C♯m	Dm	D♯m	Em
Augment（增和弦）	Caug	C♯aug	Daug	D♯aug	Eaug
Dominant 7th（屬7和弦）	C7	C♯7	D7	D♯7	E7
Major 7th（大7和弦）	C△7	C♯△7	D△7	D♯△7	E△7
m7（小7和弦）	Cm7	C♯m7	Dm7	D♯m7	Em7
m7(♭5)（小7減5和弦）	Cm7(♭5)	C♯m7(♭5)	Dm7(♭5)	D♯m7(♭5)	Em7(♭5)
***diminish 7**（減7和弦）	Cdim	C♯dim	Ddim	D♯dim	Edim

1) 在吉他和弦中，幾乎不會使用三和弦（Triads）的 m（♭5）＝減3和弦，通常會改用 m7(♭5)。
2) diminished 7th 和弦的音階只有三種類型（因為組成音相同）。

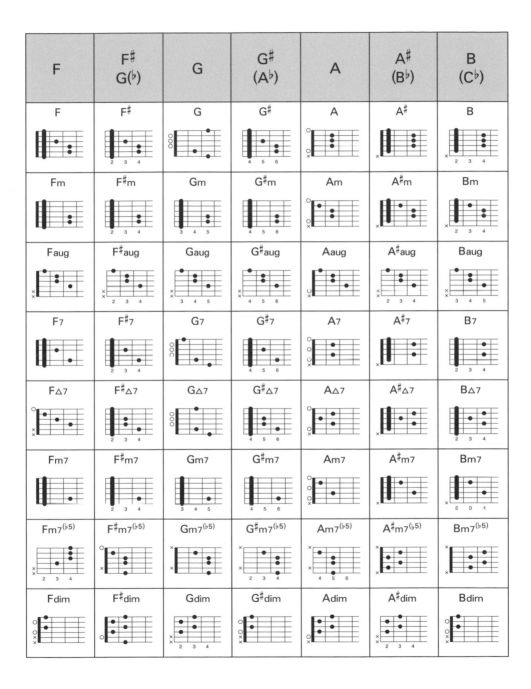

國家圖書館出版品預行編目資料

圖解8小節作曲法：從8小節寫起，哼哼唱唱的片段就能長成暢銷歌曲！ / 藤原 豐、植田 彰著；林家暐譯.
-- 修訂一版. -- 臺北市：易博士文化，城邦文化出版：家庭傳媒城邦分公司發行, 2024.02　面；　公分
譯自：8小節から始める曲作りの方法50
ISBN　978-986-480-349-1(平裝)

1.作曲 2.配樂 3.作曲方法
911.7　　　　　　　　　　　　　　　　　　　　　　　　　　　　112021850

圖解 8 小節作曲法
從 8 小節寫起，哼哼唱唱的片段就能長成暢銷歌曲！

原　著　書　名／8 小節から始める曲作りの方法 50
原　出　版　社／株式会社リットーミュージック
作　　　　　者／藤原 豐、植田 彰
譯　　　　　者／林家暐
選　　書　　人／鄭雁聿
主　　　　　編／鄭雁聿
行　銷　業　務／施蘋鄉
總　　編　　輯／蕭麗媛
發　　行　　人／何飛鵬
出　　　　　版／易博士文化
　　　　　　　　城邦文化事業股份有限公司
　　　　　　　　台北市南港區昆陽街 16 號 4 樓
　　　　　　　　電話：(02) 2500-7008　傳真：(02) 2502-7676
　　　　　　　　E-mail：ct_easybooks@hmg.com.tw
發　　　　　行／英屬蓋曼群島商家庭傳媒股份有限公司城邦分公司
　　　　　　　　台北市南港區昆陽街 16 號 8 樓
　　　　　　　　書虫客服服務專線：(02)2500-7718、2500-7719
　　　　　　　　服務時間：週一至週五上午 09:30-12:00；下午 13:30-17:00
　　　　　　　　24 小時傳真服務：(02) 2500-1990、2500-1991
　　　　　　　　讀者服務信箱：service@readingclub.com.tw
　　　　　　　　劃撥帳號：19863813
　　　　　　　　戶名：書虫股份有限公司
香 港 發 行 所／城邦（香港）出版集團有限公司
　　　　　　　　香港九龍土瓜灣土瓜灣道 86 號順聯工業大廈 6 樓 A 室
　　　　　　　　電話：(852)2508-6231 傳真：(852)2578-9337
　　　　　　　　E-mail：hkcite@biznetvigator.com
馬 新 發 行 所／城邦（馬新）出版集團 [Cite (M) Sdn. Bhd.]
　　　　　　　　41, Jalan Radin Anum, Bandar Baru Sri Petaling,
　　　　　　　　57000 Kuala Lumpur, Malaysia.
　　　　　　　　電話：(603)9056-3833 傳真：(603)9057-6622
　　　　　　　　E-mail：services@cite.my

製　版　印　刷／卡樂彩色製版印刷有限公司
視　覺　總　監／陳栩椿

8 SHOSETSUKARA HAJIMERU KYOKUZUKURI NO HOUHOU 50
by YUTAKA FUJIWARA、SHO UEDA
© YUTAKA FUJIWARA、SHO UEDA 2010
Originally published in Japan by Rittor Music, Inc.
Traditional Chinese translation rights arranged with Rittor Music, Inc. through AMANN CO., LTD., Taipei.

■ 2024 年 2 月 27 日 修訂一版
ISBN　978-986-480-349-1

定價 700 元　HK$233

城邦讀書花園
www.cite.com.tw